网店商品

徐梅 /编著

视频拍摄与制作

从入门到精通

U0361763

清华大学出版社

北京

内容简介

商品视频怎么拍？如何剪辑？本书通过淘宝、天猫、京东、当当、拼多多、苏宁易购、小红书、蘑菇街、抖音、快手、视频号十一大平台的案例，让读者精通商品视频的拍摄与制作。

本书分为前期拍摄篇和后期制作篇，具体内容安排如下。

前期拍摄篇：从商品视频的拍摄技巧出发，介绍了设备、脚本、布景、用光、运镜、构图以及实用的商品拍摄技法，让商家轻松拍出精美的视频效果。

后期制作篇：从商品视频的剪辑制作出发，介绍了运用剪映 App 制作主图视频、商详（商品详情）视频、宣传视频、种草（推荐好货）视频和推广视频的操作方法，手把手教商家制作出独家商品视频。

本书案例丰富，结构清晰，适合想运用视频提高商品销量的网店商家系统地学习技巧和方法；也适合想通过视频带货变现的自媒体博主掌握爆款视频的制作技巧，提高带货转化率；还适合已经有视频拍摄和制作基础的商家继续学习，提升技能。

本书资源包中给出了书中案例的教学视频、效果文件和素材文件。读者可扫描书中的二维码及封底的"文泉云盘"二维码，手机在线观看学习并下载素材文件。

图书在版编目（CIP）数据

网店商品视频拍摄与制作从入门到精通 / 徐梅编著. —北京：清华大学出版社， 2023.3
ISBN 978-7-302-62784-5

Ⅰ.①网… Ⅱ.①徐… Ⅲ.①商业摄影—摄影技术②视频编辑软件 Ⅳ.①J412.9②TP317.53

中国国家版本馆CIP数据核字（2023）第032657号

责任编辑：贾旭龙
封面设计：长沙鑫途文化传媒
版式设计：文森时代
责任校对：马军令
责任印制：宋 林

出版发行：清华大学出版社
　　　　　网　　　址：http://www.tup.com.cn，http://www.wqbook.com
　　　　　地　　　址：北京清华大学学研大厦A座　　**邮　　编：**100084
　　　　　社 总 机：010-83470000　　　　　**邮　　购：**010-62786544
　　　　　投稿与读者服务：010-62776969，c-service@tup.tsinghua.edu.cn
　　　　　质 量 反 馈：010-62772015，zhiliang@tup.tsinghua.edu.cn
印 装 者：河北华商印刷有限公司
经　　销：全国新华书店
开　　本：170mm×240mm　　**印　张：**15　　**字　数：**260千字
版　　次：2023年4月第1版　　**印　次：**2023年4月第1次印刷
定　　价：89.80元

产品编号：095329-01

前言
PREFACE

随着电商平台的发展壮大和各大短视频平台电商功能的日益完善，越来越多的商家选择通过网店销售商品。而商品视频凭借其良好的视听体验、高效的信息传达能力和可观的转化率成为网店商家宣传商品的好帮手，拍摄和制作商品视频也就成为各商家需要掌握的重要技能。

有些商家用以前拍摄商品图片的方法来拍摄视频，会发现拍出的效果很难达到预期。这是因为拍摄视频与拍摄照片对设备、脚本、布景、用光、运镜、构图以及后期等方面的要求是不同的，商家只有认真学习并灵活运用，才能拍出高质量的商品视频。

本书内容覆盖拍摄和制作商品视频的全流程，对其中的重点内容进行了全面系统的讲解，帮助商家快速制作出有吸引力的商品视频。

本书分为两篇，共12章专题内容，带领商家逐步掌握商品视频的拍摄和制作技巧，具体内容安排如下。

第1～7章为前期拍摄篇：主要介绍了视频拍摄设备、脚本设计、布景用光技巧、运镜技巧、构图手法、不同类型商品的拍摄技法以及不同种类电商视频的制作技巧，帮助商家轻松解决拍摄难题。

第8～12章为后期制作篇：以案例的形式介绍了11个平台上5种常见的商品视频制作方法，包括主图视频《陶瓷风铃》、商详视频《PS教程书》、宣传视频《音响》、"种草"视频《首饰盒》和推广视频《面点》，让商家在学习操作方法的同时掌握剪映App的使用技巧，顺利

制作出爆款商品视频。

需要特别提醒的是，在编写本书时，笔者是基于当时各平台和软件截取的实际操作图片，但图书从编辑到出版需要一段时间，在这段时间里，软件界面与功能会有所调整与变化，内容也会有所增减，这是软件开发商做的更新，请读者在阅读时根据书中的思路举一反三，进行学习。

本书由徐梅编著，参与编写的人员还有李玲，在此表示感谢。由于作者知识水平有限，书中难免存在疏漏，恳请广大读者批评、指正。

编　者

2023 年 3 月

目 录
CATALOGUE

前期拍摄篇

第 1 章

4 种拍摄设备，
助你做好前期准备

1.1 认识拍摄设备 3
1.1.1 手机 3
1.1.2 相机 4
1.1.3 镜头 6

1.2 了解稳定设备 8
1.2.1 三脚架 8
1.2.2 八爪鱼支架 9
1.2.3 手持稳定器 9

1.3 清楚灯光设备 10
1.3.1 摄影灯箱 10
1.3.2 顶部射灯 11
1.3.3 美颜面光灯 11

1.4 其他辅助设备 12
1.4.1 录音设备 12
1.4.2 摄影灯架 12
1.4.3 拍摄台和旋转台 13

第 2 章

设计拍摄脚本，
迅速构思视频内容

2.1 认识视频脚本 16
2.1.1 视频脚本的定义 16
2.1.2 视频脚本的作用 16
2.1.3 视频脚本的类型 17
2.1.4 脚本的前期准备 17
2.1.5 脚本的基本要素 22
2.1.6 脚本的编写流程 22

2.2 视频脚本策划 4 步法 23
2.2.1 挖掘商品卖点 23
2.2.2 筛选商品卖点 24
2.2.3 罗列商品卖点 25
2.2.4 写入视频脚本 27

2.3 设计拍摄脚本 28
2.3.1 寻找商品卖点的渠道 29
2.3.2 根据卖点策划视频脚本 30
2.3.3 设计高质量的视频脚本 31
2.3.4 轮播视频的脚本策划 32
2.3.5 根据痛点制作视频内容 34

2.4 优化视频脚本 35
2.4.1 学会换位思考 36
2.4.2 注重画面的美感 37
2.4.3 设置剧情冲突和转折 38
2.4.4 学会模仿经典片段 38
2.4.5 了解优质视频脚本 39

第 3 章

运用布景用光技巧，
轻松营造拍摄氛围

3.1 运用布景技巧 41
3.1.1 技巧 1：搭建商品的使用场景 41

3.1.2 技巧 2：注重颜色的搭配　　42
3.1.3 技巧 3：物品摆放要合理　　43

3.2 光线的基础知识　　43

3.2.1 了解光线的质感和强度　　44
3.2.2 认识光源的类型　　46

3.3 运用打光技巧　　47

3.3.1 用反光板控制光线　　48
3.3.2 掌握不同方向光线的特点　　49
3.3.3 运用三点布光法　　50
3.3.4 拍出白底商品视频　　51

第 4 章

13 种运镜技巧，
让你拍出动感画面

4.1 运镜的基础知识　　54

4.1.1 认识拍摄镜头　　54
4.1.2 运镜的常用设备　　55

4.2 13 种运镜技巧　　56

4.2.1 前推运镜　　56
4.2.2 前景前推运镜　　57
4.2.3 后拉运镜　　59
4.2.4 倾斜回正后拉运镜　　60
4.2.5 上摇运镜　　62
4.2.6 横移变换主体运镜　　63
4.2.7 上升运镜　　64
4.2.8 上升俯视运镜　　66
4.2.9 下降运镜　　67
4.2.10 半环绕运镜　　68
4.2.11 弧形跟随运镜　　70
4.2.12 全景前推运镜+近景下降
运镜　　71
4.2.13 无缝转场运镜　　73

第 5 章

7 种构图手法，
提升画面视觉效果

5.1 学习构图技巧　　76

5.1.1 构图的基本原则　　76
5.1.2 视频的画幅选择　　76
5.1.3 镜头角度的作用　　79
5.1.4 进阶构图技巧　　80

5.2 7 种构图手法　　83

5.2.1 中心构图　　83
5.2.2 三分构图　　84
5.2.3 引导线构图　　84
5.2.4 三角构图　　85
5.2.5 前景构图　　86
5.2.6 对称构图　　86
5.2.7 留白构图　　87

第 6 章

6 种商品拍摄技法，
让你全面掌握拍摄技巧

6.1 视频的拍摄技法　　90

6.1.1 外观型商品　　90
6.1.2 功能型商品　　91
6.1.3 综合型商品　　93
6.1.4 不同材质的商品　　94
6.1.5 美食类商品　　96
6.1.6 人像模特　　98

6.2 拍摄的注意事项　　100

6.2.1 选择拍摄场景　　100
6.2.2 选择拍摄背景　　101
6.2.3 确保光线充足　　102
6.2.4 体现商品价值　　102
6.2.5 注意拍摄顺序　　103

第 7 章

3 种电商视频，
带你了解制作技巧

7.1 了解主图视频　　106

7.1.1 主图视频的定义　　106
7.1.2 主图视频的优势　　107
7.1.3 主图视频的拍摄要求　　109

网店商品视频拍摄与制作

从入门到精通

7.1.4 主图视频的拍摄禁忌　110
7.1.5 主图视频的上传　112

7.2 主图视频的剧本　112

7.2.1 剧本 1：保证画面好看　113
7.2.2 剧本 2：借助道具进行展示　114
7.2.3 剧本 3：把握消费者需求　115
7.2.4 剧本 4：展示穿搭技巧　116
7.2.5 剧本 5：制作 PPT 式主图视频　117

7.3 认识商详视频　118

7.3.1 商详视频的好处　118
7.3.2 商详视频的要求　119
7.3.3 商详视频的拍摄思路　120
7.3.4 商详视频的制作规则　120
7.3.5 商详视频的发布入口　121

7.4 策划商详视频　122

7.4.1 展示商品细节　122
7.4.2 展示商品卖点　123
7.4.3 拍摄操作教程　123
7.4.4 展示商品功能　124
7.4.5 搭建体验场景　124

7.4.6 进行品牌宣传　125

7.5 了解"种草"视频　125

7.5.1 电商短视频的类型　126
7.5.2 "种草"视频的优势　126
7.5.3 "种草"视频的类型　126
7.5.4 如何打造爆款视频　127
7.5.5 "种草"视频的发布流程　128

7.6 了解禁忌和要求　130

7.6.1 禁忌 1：格式低质　130
7.6.2 禁忌 2：内容质量有误或
　　　无价值　131
7.6.3 禁忌 3：视频内容为广告　131
7.6.4 要求 1：视频封面的标准　131
7.6.5 要求 2：保持内容优质和
　　　画质清晰　132

7.7 掌握制作技巧　133

7.7.1 做好账号定位　133
7.7.2 借助场景完成植入　134
7.7.3 突出商品功能　135
7.7.4 优化视频标题　136
7.7.5 撰写优质文案　136

后期制作篇

第 8 章

淘宝、天猫主图视频
《陶瓷风铃》

8.1 视频效果展示　139

8.2 制作流程讲解　140

8.2.1 导入商品素材　140
8.2.2 剪辑素材时长　141
8.2.3 设置转场效果　143
8.2.4 添加滤镜效果　144
8.2.5 添加说明文字　145
8.2.6 添加画面特效　148
8.2.7 添加背景音乐　150
8.2.8 设置视频封面　152

第 9 章

京东、当当商详视频
《PS 教程书》

9.1 视频效果展示　155

9.2 制作流程讲解　156

9.2.1 制作效果展示　156
9.2.2 运用踩点功能　157
9.2.3 添加相应素材　159
9.2.4 添加动画效果　162
9.2.5 添加文字和贴纸　167
9.2.6 添加唯美特效　172
9.2.7 制作视频封面　174

第 10 章

拼多多、苏宁易购
宣传视频《音响》

10.1 视频效果展示	176

10.2 制作流程讲解	177
10.2.1 设置背景和比例	177
10.2.2 添加视频转场	178
10.2.3 制作卡点效果	179
10.2.4 添加蒙版效果	183
10.2.5 添加动画效果	185
10.2.6 添加解说文字	193
10.2.7 添加动感特效	197

第 11 章

小红书、蘑菇街"种草"
视频《首饰盒》

11.1 视频效果展示	201

11.2 制作流程讲解	202
11.2.1 设置比例和背景	202
11.2.2 调整素材时长	203
11.2.3 添加转场效果	205
11.2.4 添加视频字幕	206
11.2.5 添加趣味特效	209
11.2.6 添加收藏的音乐	210

第 12 章

抖音、快手、视频号
推广视频《面点》

12.1 视频效果展示	213

12.2 制作流程讲解	214
12.2.1 更改视频尺寸	214
12.2.2 设置转场和防抖	215
12.2.3 调整视频时长	217
12.2.4 添加文字动画	219
12.2.5 添加滤镜和调节	224
12.2.6 添加动画和特效	227
12.2.7 导入封面图片	229

网店商品视频拍摄与制作

从入门到精通

前期拍摄篇　→

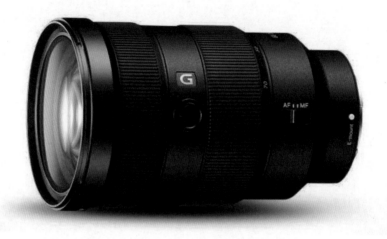

第1章

4 种拍摄设备，助你做好前期准备

本章要点

俗话说："工欲善其事，必先利其器。"拍摄商品视频也是同样的道理，商家想拍出好看的视频，就要先准备好拍摄所需的设备，这样才能避免在拍摄过程中出现设备缺失的问题，保证拍摄顺利完成。本章将为大家介绍 4 种常用的拍摄设备。

1.1 认识拍摄设备

拍摄商品视频，商家首先要准备的就是拍摄设备，合适的拍摄设备可以帮助商家更真实地展现商品的外观，帮助消费者更直观地了解商品。常用的拍摄设备有手机和相机，有时为了获得更好的视频效果，还会搭配镜头进行拍摄。本节将介绍这 3 种拍摄设备的选购要点和一些购买推荐。

1.1.1 手机

对于那些刚开始拍摄商品视频或者对视频品质要求不高的商家来说，普通的智能手机即可满足他们的拍摄需求，这也是目前大部分人常用的拍摄设备。

在选择拍摄商品视频的手机时，主要应该关注手机的视频分辨率规格、视频拍摄帧率、防抖性能、电池续航能力、对焦能力以及存储空间等，商家要尽量选择一款拍摄画质稳定、流畅，并且可以方便进行后期制作的智能手机。下面推荐 3 款能满足拍摄需求的手机。

图 1-1 所示为华为 P50 Pro 手机。它采用 6400 万像素的潜望式高清长焦镜头，具有高达 200 倍的变焦范围、自动对焦和 AIS Pro 超级防抖功能，同时还支持前后双景录像和全焦段 4 K 视频拍摄功能，能让画面层次更加丰富，不遗漏各种小细节。

图 1-1

图 1-2 所示为 iPhone 13 Pro 手机。它采用 A15 仿生芯片的 6 核中央处理器，以及 Pro 级的 1200 万像素摄像头系统（长焦、广角及超广角），最高可

达 15 倍数码变焦，同时支持电影效果模式、杜比视界 HDR（high-dynamic range，高动态范围）视频拍摄、4 K 视频拍摄、ProRes（苹果公司提出的 RAW 编码格式）视频拍摄、双摄像头视频光学图像防抖、传感器位移式视频光学图像防抖、慢动作视频、连续自动对焦视频等功能。

图 1-3 所示为小米 11 Ultra 手机。它采用 5000 万像素超感光主摄，可以实现 8 K 视频（24 fps，支持 HDR 10）、4 K 视频（60 fps/30 fps，支持 HDR 10+）的录制，同时具有多款经典电影镜头、电影滤镜、自动运镜配乐的 vlog（video blog 或 video log，视频网络日志）模板等功能，带来了专业级的细节丰富度。

图 1-2

图 1-3

1.1.2 相机

在购买拍摄商品视频的相机之前，我们先要确定好预算，然后在这个预算范围内选择一款性价比较高且适合自己的相机。

一般来说，拍摄商品视频的相机需要支持 4 K 视频、追焦摄影等功能，并且电池的续航能力和视频成像质量要好。另外，如果是拍摄需要模特出镜的商品，选购相机时还要考虑它的对焦速度、图像传感器质量以及人物肤色的成像效果。

对于入门级新手来说，推荐使用佳能相机，其拥有较好的操控性，同时具备成像效果柔和、自动对焦功能强大以及色彩还原度高等优点，无须进行过多的后期处理。例如，佳能 EOS 90D 是一台中端单反相机，采用约 3250 万有效

像素的大型高感光 CMOS 图像传感器，可以将被摄体的细节清晰地捕捉下来，即便在暗处也能得到通透且精细的成像效果，如图 1-4 所示。

图 1-4

尼康相机的主要优势在于超高的有效像素和先进的图像处理器，能够获得更高的成像锐度、动态范围以及更大的后期处理空间，同时成品的画质细节和层次也更高。例如，尼康 D850 拥有约 4575 万有效像素、ISO 64-25600 的感光度范围以及 153 点自动对焦系统，同时还具有丰富的摄影摄像功能，即使在弱光环境下也能创作出高清作品，如图 1-5 所示。

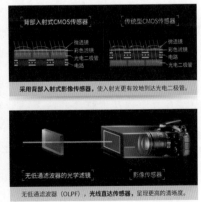

图 1-5

索尼相机的主要优势则在于对焦速度快、画质好，而且还拥有强劲的视频拍摄性能，但其缺点也比较明显，那就是成品的色彩表现较差，对后期的依赖性较大。不过，对于拍摄商品视频来说，索尼相机的性价比还是非常高的。

例如，索尼 Alpha 9 II 微单™数码相机采用约 2420 万有效像素的全画幅高

速堆栈式影像传感器，可以加快拍摄和影像处理速度，同时具有基于人工智能技术的实时追踪功能，可实现专业的 4 K 视频录制。

索尼 Alpha 9 Ⅱ 微单™数码相机支持无像素合并的全像素读取功能，可以将 4 K 所需的数据量压缩约 2.4 倍（相当于 6 K 所需的数据量），从而生成 3840×2160 分辨率的 4 K 视频，同时还支持实时眼部对焦、触摸跟踪、数字音频接口、快速混合自动对焦等丰富的功能，如图 1-6 所示。

多种视频录制功能

视频拍摄支持实时眼部对焦[24]

实时眼部对焦功能现已支持拍摄动态影像，可检测对象的眼睛并持续跟踪拍摄对象眼部。当Alpha Ⅱ保持准确对焦拍摄对象眼部时，您就可以专注于构图[18]。

触摸跟踪有助持续对焦

拍摄视频时，只需轻触屏幕中的拍摄对象，即可实现持续、可靠的跟踪对焦[*]。
[*]需开启触摸跟踪功能。

支持数字音频接口麦克风

MI多接口热靴支持数字音音频接口，适用新的ECM-B1M枪型麦克风和XLR-K3M麦克风适配器套装，以实现更加清晰低噪的高品质音频记录。

图 1-6

1.1.3 镜头

如果商家选择使用单反相机来拍摄商品视频，就必须准备合适的镜头。这是因为镜头的优劣会对视频的成像质量产生直接影响，而且不同的镜头可以创作出不同的视频画面效果。如果商家选择使用手机进行拍摄，也可以搭配相应的外接镜头来优化视频的拍摄效果。下面介绍拍摄商品视频常用的镜头类型和选购技巧。

1. 广角镜头

广角镜头的焦距通常都比较短、视角较宽，而且其景深很深，对于拍摄户外建筑和风景等较大场景的视频非常适合，画质和锐度都相当不错，如图 1-7 所示。

2. 长焦镜头

普通长焦镜头的焦距通常为 85 ~ 300 mm，超长焦镜头的焦距可以达到 300 mm 以上。长焦镜头可以拉近拍摄距离，非常清晰地拍摄远处的物体，主

要特点是视角小、景深浅以及透视效果差，如图 1-8 所示。

图 1-7 图 1-8

在拍摄商品的特写视频时，长焦镜头还可以获得更浅的景深效果，从而更好地虚化背景，让观众的眼球聚焦在视频画面中的商品主体上，如图 1-9 所示。

图 1-9

在拍摄夜景或者有遮挡物的逆光场景时，使用长焦镜头可以让焦外光晕显得更大，画面也更加唯美。同时，在使用环绕运镜拍摄视频时，长焦镜头还可以获得更强的时空感和速度感。另外，长焦镜头还可以轻松拍到更大的太阳、"奔跑"的月亮以及更加纪实的画面效果。

3. 镜头的选购

在选择拍摄商品视频的镜头时，商家可以观察镜头上的各种参数信息，如品牌、焦距、光圈和卡口类型等。图 1-10 所示为索尼 FE 24-70 mm F2.8 GM 全画幅标准变焦镜头。

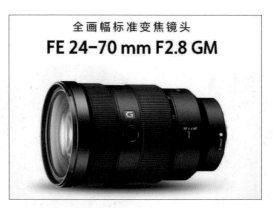

图 1-10

其中，FE 是指全画幅镜头；24-70 mm 表示镜头的焦距范围；F2.8 表示镜头的最大光圈系数；GM 即 G Master，意思是专业镜头。如果你对于镜头的选购拿不定主意，建议去租用一些镜头，然后亲自拍摄试用，并对作品进行对比，检查画面的清晰度和焦距，以此来选择拍摄效果更优的镜头。

1.2 了解稳定设备

稳定器在拍摄商品视频时用于稳固拍摄器材，是给手机或相机等拍摄器材做支撑的辅助设备，如三脚架、八爪鱼支架和手持稳定器等。所谓稳固拍摄器材，是指将手机或相机固定或者使其处于一个十分平稳的状态。

拍摄器材是否稳定，能够在很大程度上决定视频画面的清晰度，如果手机或相机不稳，就会导致拍摄出来的视频画面也跟着摇晃，从而使画面变得十分模糊。如果手机或相机被固定好，那么在视频的拍摄过程中就会十分平稳，拍摄出来的视频画面也会非常清晰。

1.2.1 三脚架

三脚架主要用来在拍摄商品视频时更好地稳固手机或相机，为创作清晰的商品视频提供一个稳定的平台，如图 1-11 所示。由于三脚架主要起到稳定拍摄器材的作用，所以选购的三脚架要结实。但是，由于其经常需要被携带，所以又需要具备轻便快捷和随身携带的特点。

图 1-11

1.2.2 八爪鱼支架

前面介绍了三脚架，三脚架的优点一是稳定，二是能伸缩。但三脚架也有缺点，就是摆放时需要相对比较平整的地面，而八爪鱼支架刚好能弥补三脚架的缺点，因为它有"妖性"，八爪鱼支架能"爬杆"，能"上树"，还能"倒挂金钩"，能够获得更多、更灵活的取景角度，如图 1-12 所示。

图 1-12

1.2.3 手持稳定器

手持稳定器的主要功能是稳定拍摄设备，防止画面抖动造成的模糊，如图 1-13 所示。手持稳定器能根据拍摄者的运动方向或拍摄角度调整镜头的方向，

无论拍摄者在拍摄期间如何运动，手持稳定器都能保证视频拍摄的稳定。

图 1-13

⊕ 1.3 清楚灯光设备

在室内或者专业摄影棚内拍摄商品视频时，通常要保证光感清晰、环境敞亮、可视物品整洁，因此需要有明亮的灯光和干净的背景。光线是获得清晰视频画面的有力保障，不仅能够增强画面氛围，而且可以利用光线来创作更多有艺术感的视频作品。下面介绍一些拍摄专业商品视频时经常使用的灯光设备。

1.3.1 摄影灯箱

摄影灯箱能够带来充足且自然的光线，具体打光方式以实际拍摄环境为准，建议一个顶位、两个低位，适合各种音乐、舞蹈、课程和带货等类型的视频场景，如图 1-14 所示。

图 1-14

1.3.2 顶部射灯

顶部射灯的功率大小通常为 15 ~ 30W，商家可以根据拍摄场景的实际面积和安装位置选择强度和数量适合的顶部射灯，适合舞台、休闲场所、居家场所、娱乐场所、服装商铺和餐饮店铺等拍摄场景，如图 1-15 所示。

图 1-15

1.3.3 美颜面光灯

美颜面光灯通常带有美颜、美瞳和靓肤等功能，光线质感柔和，同时可以随场景自由调整光线亮度和补光角度，拍出不同的光效，适合拍摄彩妆造型、美食试吃、主播直播和模特视频等场景，如图 1-16 所示。

图 1-16

1.4 其他辅助设备

在拍摄的过程中，商家除了使用拍摄设备、稳定设备和灯光设备，还会借助一些辅助设备使拍摄效果更出彩，如录音笔、摄影灯架和拍摄台等。本节介绍几个在拍摄商品视频时常用的辅助设备。

1.4.1 录音设备

如果商品视频对声音的要求比较高，推荐大家可以在 TASCAM、ZOOM 和 SONY 等品牌中选择一些高性价比的录音设备。

例如，TASCAM 品牌的录音设备具有稳定的音质和持久的耐用性，如 TASCAM DR-100MK Ⅲ 录音笔，其体积非常小，适合单手持用，而且可以保证采集的人声更为集中与清晰，收录效果非常好，如图 1-17 所示。

图 1-17

1.4.2 摄影灯架

摄影灯架主要用来固定各种灯源，可以为商品视频的拍摄提供照明帮助，给所拍摄的商品打上不同强度的灯光，同时确保光照的平衡性。比较常用的摄影灯架有三脚架、摄影棚支架，可以在一定范围内调节高度，适用于直播补光、平面摄影和视频录制等场景，如图 1-18 所示。

图 1-18

　　另外，还有一种魔术腿摄影灯架，其横臂可以 360°旋转，适用于不同的光位，能够满足专业的视频拍摄需求，如图 1-19 所示。

图 1-19

1.4.3 拍摄台和旋转台

　　拍摄台主要用于拍摄小型商品的视频，它的承重性能良好，通常采用半透明的磨砂背景板，可以使光线变得均匀柔和、色温准确，如图 1-20 所示。在拍摄台上拍摄的商品视频，可以使背景变得更加干净，从而更好地突出商品主体。

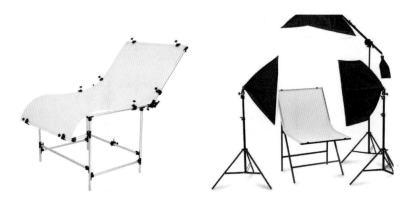

图 1-20

> **专家提醒** 在拍摄商品视频时，可以将摄影灯放在拍摄台下面，通过台面的漫反射来增加视频画面的立体感。

旋转台，顾名思义，就是可以自动旋转的平台，一般由一个圆形转台和旋转设备构成，如图 1-21 所示。运用旋转台可以在拍摄时 360°展示商品，非常适用于拍摄主图视频，可以提高视频拍摄的效率。在使用旋转台拍摄商品视频时，商家可以通过遥控器调整旋转的启停、角度、方向和速度，从而提高商品的视觉效果。

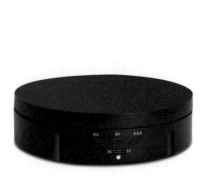

图 1-21

旋转台的材质和圆形转台的大小决定了旋转台能承载多大、多重的商品，而旋转台的面积和承重也决定了它的价格，面积越大、承重能力越好的旋转台价格就越高。因此，商家在选购时要综合考虑旋转台的面积、承重和价格，根据要拍摄的商品情况进行选择。

第 2 章

设计拍摄脚本，迅速构思视频内容

本章要点

　　商品视频的画面非常形象、生动，而且不容易受到其他同类商品的影响，因此视频带货的转化率比其他带货形式更高。本章就来介绍商品视频的脚本策划技巧，帮助商家构思出高销量的带货脚本，使商家进行高效带货，从而获得更多的粉丝和收益。

2.1 认识视频脚本

在很多人眼中，短视频似乎比电影还好看，很多短视频不仅画面和 BGM（background music，背景音乐）劲爆、转折巧妙，而且剧情不拖泥带水，让人"流连忘返"。

而这些精彩的短视频背后，都是靠短视频脚本来承载的，脚本是整个短视频内容的大纲，对于剧情的发展与走向有决定性的作用。商品视频也是同样的道理，只有好的脚本，才能拍出好的视频内容，从而吸引更多消费者观看和下单。

2.1.1 视频脚本的定义

脚本是商家拍摄视频的主要依据，能够提前统筹安排好商品视频拍摄过程中的所有事项，如什么时候拍、用什么设备拍、拍什么背景、拍谁以及怎么拍等。而在创作一部商品视频的过程中，所有参与前期拍摄和后期剪辑的人员都需要遵从脚本的安排，包括摄影师、演员、道具师、化妆师、剪辑师等。

如果视频没有脚本，就很容易出现各种问题，例如拍到一半发现场景不合适，或者道具没准备好，或者演员少了，又需要花费大量时间和金钱去重新安排和做准备。这样，不仅会浪费时间和金钱，而且也很难做出想要的视频效果。

2.1.2 视频脚本的作用

视频脚本主要用于指导所有参与视频创作的工作人员的行为，从而提高工作效率，并保证视频的质量。图 2-1 所示为视频脚本的作用。

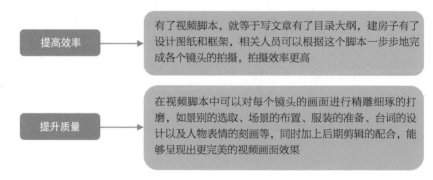

图 2-1

网店商品视频拍摄与制作 从入门到精通

2.1.3 视频脚本的类型

商品视频的时长虽然较短，但要求商家要足够用心，进行精心设计。视频脚本一般分为分镜头脚本、拍摄提纲和文学脚本 3 种，如图 2-2 所示。

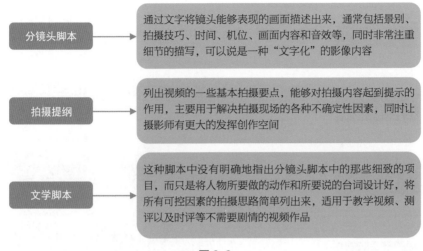

分镜头脚本 → 通过文字将镜头能够表现的画面描述出来，通常包括景别、拍摄技巧、时间、机位、画面内容和音效等，同时非常注重细节的描写，可以说是一种"文字化"的影像内容

拍摄提纲 → 列出视频的一些基本拍摄要点，能够对拍摄内容起到提示的作用，主要用于解决拍摄现场的各种不确定性因素，同时让摄影师有更大的发挥创作空间

文学脚本 → 这种脚本中没有明确地指出分镜头脚本中的那些细致的项目，而只是将人物所要做的动作和所要说的台词设计好，将所有可控因素的拍摄思路简单列出来，适用于教学视频、测评以及时评等不需要剧情的视频作品

图 2-2

总体而言，分镜头脚本适用于剧情类的视频内容；拍摄提纲适用于访谈类或资讯类的视频内容；文学脚本则适用于没有剧情的视频内容。具体选择哪一种脚本类型，要看商家打算拍摄什么内容的商品视频。

2.1.4 脚本的前期准备

商家在正式开始创作视频脚本前，需要做好前期准备，并制定一个基本的创作流程。图 2-3 所示为编写视频脚本的前期准备工作。

另外，商家在编写视频脚本时还要考虑商品或店铺的消费者需求。只有抓住消费者的需求，才能围绕需求创作出对消费者来说有吸引力的脚本。

电商平台的商家可以通过用户分析了解店铺的关注和消费人群；而抖音、快手等平台的商家可以通过粉丝分析来摸清粉丝的喜好和需求。下面分别以抖音商家和拼多多商家为例，介绍了解粉丝喜好和需求的方法。

1. 抖音商家

抖音商家了解粉丝需求可以借助各种数据分析工具和小程序，下面介绍使

用蝉妈妈微信小程序查看粉丝画像的操作方法。

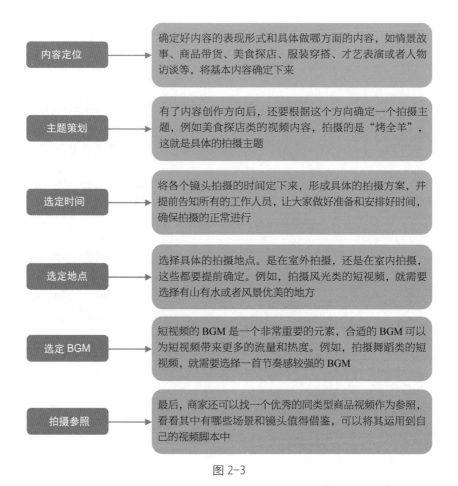

内容定位 → 确定好内容的表现形式和具体做哪方面的内容，如情景故事、商品带货、美食探店、服装穿搭、才艺表演或者人物访谈等，将基本内容确定下来

主题策划 → 有了内容创作方向后，还要根据这个方向确定一个拍摄主题，例如美食探店类的视频内容，拍摄的是"烤全羊"，这就是具体的拍摄主题

选定时间 → 将各个镜头拍摄的时间定下来，形成具体的拍摄方案，并提前告知所有的工作人员，让大家做好准备和安排好时间，确保拍摄的正常进行

选定地点 → 选择具体的拍摄地点。是在室外拍摄，还是在室内拍摄，这些都要提前确定。例如，拍摄风光类的短视频，就需要选择有山有水或者风景优美的地方

选定 BGM → 短视频的 BGM 是一个非常重要的元素，合适的 BGM 可以为短视频带来更多的流量和热度。例如，拍摄舞蹈类的短视频，就需要选择一首节奏感较强的 BGM

拍摄参照 → 最后，商家还可以找一个优秀的同类型商品视频作为参照，看看其中有哪些场景和镜头值得借鉴，可以将其运用到自己的视频脚本中

图 2-3

步骤 01 商家需要在微信的"发现"界面中点击搜索图标，如图 2-4 所示。

步骤 02 ①进入搜索界面，在搜索框中输入"蝉妈妈"；②在弹出的"最常使用"列表中选择"蝉妈妈"选项，如图 2-5 所示。

步骤 03 执行操作后，即可进入"蝉妈妈"小程序首页，点击界面上方的搜索框，进入"搜索"界面。①在搜索框中输入想查看的抖音号；②点击"搜索"按钮，如图 2-6 所示。

步骤 04 在"达人"选项区中选择相应的达人，即可进入"达人详情"界面，如图 2-7 所示。

步骤 05 切换至"粉丝"选项卡，这里有"粉丝趋势""粉丝画像""购买意向""相似达人"这 4 个板块，其中商家需要重点注意的是"粉丝画像"和"购买意向"板块，如图 2-8 所示。

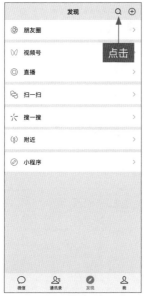

图 2-4

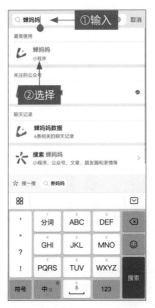

图 2-5

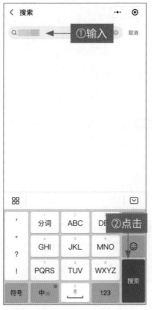

图 2-6

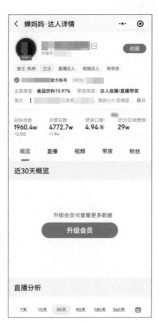

图 2-7

　　从图 2-8 的"粉丝画像"和"购买意向"板块中，可以看到该账号的男性粉丝居多，年龄集中在 24 ~ 40 岁，比较喜欢购买 3C 数码、食品饮料和生鲜蔬果类商品，50 ~ 100 是他们比较能接受的商品价格区间，因此该账号的商家在选择商品和制作视频内容时就要考虑这些偏好。

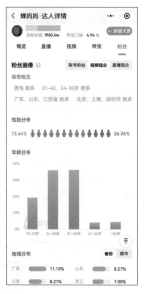

图 2-8

2. 拼多多商家

拼多多商家可以进入拼多多商家后台的"推广中心→推广工具"界面,在"拼多多推广工具"板块中选择"人群洞悉"工具,默认进入"搜索人群洞悉"界面,选择相应的推广单元后,可以查看定制人群和用户画像数据,如图 2-9 所示。在"用户画像"选项区中,商家可以查看用户的性别、年龄和地域等属性的访客指数、点击转化率和投入产出比数据。

图 2-9

在"查看趋势"一栏中单击相应用户类型的报表按钮⌁,打开"访客趋势"

页面，在"单元名称"下拉列表框中选择相应的定制人群或访客画像，即可查看该类型定制人群或访客画像的花费、曝光量和点击率等数据，以及与竞品均值的对比趋势，如图 2-10 所示。商家可以通过"人群洞悉"推广工具，分析定向人群的流量情况，并查看竞品数据和人群基础画像，从而更加精准地投放推广人群。

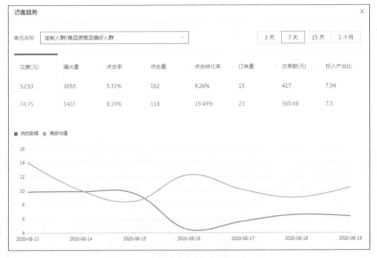

图 2-10

在"搜索人群洞悉"界面的"用户画像"选项右侧，单击"去 DMP 新建人群"按钮，即可进入"DMP 营销平台"主界面。DMP 营销平台的"人群画像→人口属性分析"页面包括用户的性别、年龄以及地域等方面的用户占比、支付金额占比、平均支付客单价、平均购买次数和 TGI 指数等数据分析功能，便于商家了解用户的分布情况，如图 2-11 所示。

图 2-11

从图 2-11 的消费人群分析中，可以看到女性用户的比例远高于男性用户，这说明女性用户的购物需求更旺盛。因此，商家在制作视频内容时，可以侧重于女性用户感兴趣的内容，如制作服装穿搭、化妆护肤或美食制作等方面的视频，以吸引更多女性用户的关注。

2.1.5 脚本的基本要素

在视频脚本中，商家需要认真设计每一个镜头。下面主要从 6 个基本要素来介绍视频脚本的策划，如图 2-12 所示。

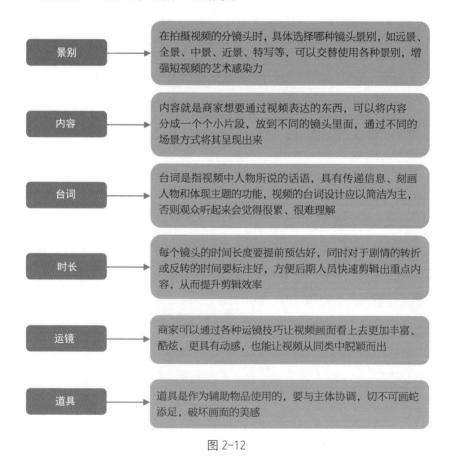

景别 → 在拍摄视频的分镜头时，具体选择哪种镜头景别，如远景、全景、中景、近景、特写等，可以交替使用各种景别，增强短视频的艺术感染力

内容 → 内容就是商家想要通过视频表达的东西，可以将内容分成一个个小片段，放到不同的镜头里面，通过不同的场景方式将其呈现出来

台词 → 台词是指视频中人物所说的话语，具有传递信息、刻画人物和体现主题的功能，视频的台词设计应以简洁为主，否则观众听起来会觉得很累、很难理解

时长 → 每个镜头的时间长度要提前预估好，同时对于剧情的转折或反转的时间要标注好，方便后期人员快速剪辑出重点内容，从而提升剪辑效率

运镜 → 商家可以通过各种运镜技巧让视频画面看上去更加丰富、酷炫，更具有动感，也能让视频从同类中脱颖而出

道具 → 道具是作为辅助物品使用的，要与主体协调，切不可画蛇添足，破坏画面的美感

图 2-12

2.1.6 脚本的编写流程

在编写视频脚本时，商家需要遵循化繁为简的形式规则，同时需要确保内容的丰富度和完整性。图 2-13 所示为分镜头脚本的基本编写流程。

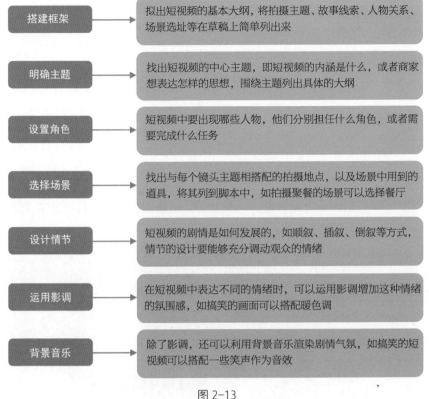

图 2-13

⊚ 2.2 视频脚本策划 4 步法

商品视频脚本是指通过事先设计好的剧本和环节，整理出一个大致的商品视频拍摄流程，同时将每个环节的细节写出来，包括在什么时间和谁一起做什么事情，以及说什么话等，以不断引导消费者收藏商品和下单购买，实现增加粉丝和成交的目的。

本节主要介绍商品视频脚本策划的 4 个步骤，分别为挖掘商品卖点、筛选商品卖点、罗列商品卖点和写入视频脚本，掌握这 4 步即可轻松拍出优质的商品视频。

2.2.1 挖掘商品卖点

编写脚本的第 1 步就是将商品的卖点全方位地挖掘出来，最重要的一点就是"全"，即将我们可以想到的卖点全部罗列出来。商家可以从商品、优惠、服务 3 个方面，对商品的卖点进行挖掘，如图 2-14 所示。

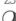

商品	商品的外观、功能、材质属性、品牌等，如拉杆箱的外观时尚、自由变换方向以及内部多分区等
优惠	如买一送一、多件优惠、满减活动、优惠券、拼单返现、限时限量购、限时免单、评价有礼以及先用后付等
服务	如退货免运费、全国联保、全国包邮、送货安装、极速发货、极速退款、7 天无理由退换货以及正品发票等

图 2-14

图 2-15 所示为一个拉杆箱商品视频，它就是围绕"做工精细"这个商品卖点来进行拍摄的，突出商品各部位做工的用心。

图 2-15

2.2.2 筛选商品卖点

商品卖点被挖掘出来以后，商家就要进行筛选，将视频中不易展现和不确定的因素删除，将剩下的卖点写进脚本中。商家要先在视频中营造出消费者对商品的需求氛围，然后再去展示要推销的商品。这样，消费者的注意力会更加集中，同时他们的心情甚至会有些急迫，希望可以快点满足自己的需求。

图 2-16 所示为某商品详情页展示的部分卖点，其中"晒图有奖领红包补贴"就是一个不确定因素，因为这个活动随时可能结束，而这个商品视频却是要长久使用的，因此这个卖点不宜在视频中展现；而像"配件终身免费换新""10年烧坏免费换新"这些卖点又难以用视频展示出来，因此也不适合在视频中详

细介绍。

　　商家最后选择在商品视频中重点展现商品材质和功能等卖点，以此增加消费者的信任度和购买欲，如图 2-17 所示。

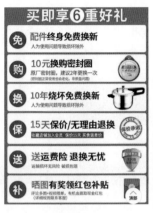

图 2-16　　　　　　　　　　　　图 2-17

2.2.3　罗列商品卖点

　　确定好要在视频中展示的卖点后，接下来商家就要将商品的核心卖点罗列出来，调换顺序，将最强的卖点和最吸引消费者的卖点写进脚本并放到前面来拍摄，做到有主有次。

　　下面以一个风扇商品为例，将筛选出来的 5 个卖点进行罗列并写入脚本，如表 2-1 所示。

表 2-1　风扇商品的视频脚本

镜头顺序	卖　点	字　幕	景　别	要　求	时间 /s
1	多种放置方式	多功能底座	近景	展示风扇放置在桌面、夹在桌板和悬挂在墙上的样子	14
2	灵活调节	上下 125° 手动调节左右 90° 自动摇头	近景	盛放各种食物	6
3	材质工艺	加厚加密栅格安全防护 送风均匀	特写	拍摄栅格特写	4
4	底座防滑	底座防滑设计	特写	拍摄底座特写	4
5	用电安全	国家 3C 认证插头使用安全	近景	拍摄风扇插头插入插排的过程	5

图 2-18 所示为该风扇商品视频的相关镜头，通过视频展现出商品的核心卖点，让消费者快速了解该商品。

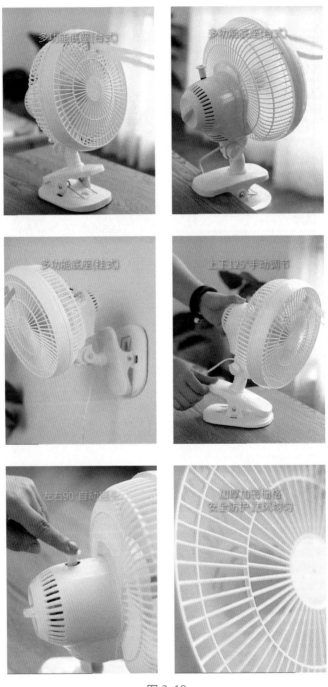

图 2-18

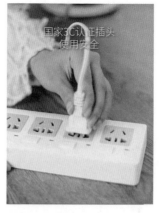

图 2-18 （续）

2.2.4 写入视频脚本

当商家将商品的核心卖点罗列好之后，即可将其写入视频脚本中，接下来就需要思考如何通过具体的镜头和字幕呈现商品的卖点，让消费者通过视频清楚地了解这些卖点。总之，优质的商品视频脚本要记住 4 点，即"一全""二删""三调""四写"。下面以一款女鞋商品为例，介绍其脚本要点。

镜号：1；景别：近景；运镜方式：前推；画面内容：鞋子摆放整体展示；镜头时间：3 s；表达意义：整体效果，如图 2-19 所示。

图 2-19

镜号：2；景别：特写；运镜方式：固定；画面内容：手指抚摸鞋带，展示鞋带的麦穗花纹；镜头时间：7 s；表达意义：鞋带花纹设计，如图 2-20 所示。

镜号：3；景别：近景；运镜方式：固定、摇移；画面内容：单手依次拿起两双不同颜色的鞋子进行展示；镜头时间：5 s；表达意义：不同颜色样式，如图 2-21 所示。

图 2-20

图 2-21

写好脚本后，接下来商家就可以根据脚本思考应该怎么拍。其实当我们最终将视频脚本写好后，拍摄过程就变得非常简单了。拍摄视频最好选择有经验的摄影师，有条件的商家可以找一些专业的摄影师。

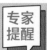

专家提醒 需要注意的是，视频的拍摄除对画面构成和光影色彩的把控，以及摄像的清晰程度有一定要求，摄影师本身的审美能力也是很重要的。

最后是后期部分，主要是画面的剪辑和配音，我们可以根据自己的风格在商品视频中添加一些背景音乐和字幕。在视频画面中添加哪些元素，可以根据当时拍摄的内容来决定。

2.3 设计拍摄脚本

商家只有深入了解自己的商品，对商品的生产流程、材质类型和功能用途等信息了如指掌，才能提炼出商品的真正卖点。本节将介绍设计视频脚本的渠

道和要点，帮助商家打造出高质量的脚本。

2.3.1 寻找商品卖点的渠道

商家在制作商品视频时，需要深入分析商品的功能并提炼相关的卖点，然后亲自使用和体验商品，通过视频展现商品的真实应用场景。寻找商品卖点的4 个常用渠道如图 2-22 所示。

图 2-22

例如，女装商品的消费者痛点包括做工、舒适度、脱线、褪色以及搭配等，她们更在乎商品的款式和整体的搭配效果。因此，商家可以根据"上身效果 + 设计亮点 + 品质保障 + 穿搭技巧"等组合来制作商品视频，相关示例如图 2-23所示。

图 2-23

> **专家提醒** 商家要想让自己的商品视频吸引消费者的目光，就要知道他们心里想的是什么，只有抓住消费者的消费心理来提炼卖点，才能让视频吸引消费者下单。

2.3.2 根据卖点策划视频脚本

当商家找到商品卖点后，就需要根据这个卖点来设计商品视频的脚本。在拍摄前将商品视频脚本做好，可以大幅提升工作效率。

图 2-24 所示是一个冰球模具的商品视频，不仅体现了商品的细节质感，同时还拍摄了实际使用的镜头，使商品的卖点充分地展现出来。

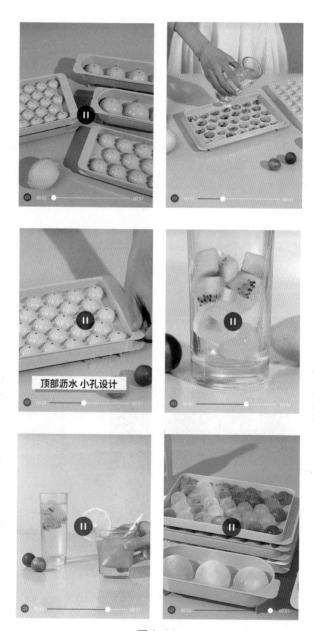

图 2-24

2.3.3 设计高质量的视频脚本

商品视频带货主要是依靠视频内容的展现来吸引消费者下单的，因此脚本的设计尤为重要。高质量的脚本不仅可以极大地提高商品视频的制作效率，达到事半功倍的效果，而且还可以提升商品视频的转化率和销量。那么，视频带货脚本怎么设计呢？笔者认为可以从以下 3 个方面入手，如图 2-25 所示。

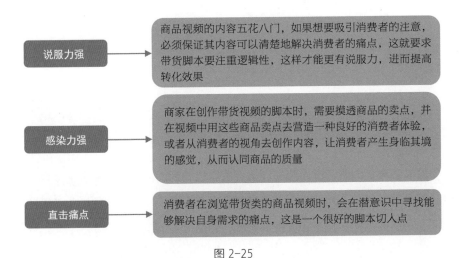

图 2-25

例如，皮肤敏感的消费者在看到带有敏感肌、氨基酸等字眼的商品视频时，停留的时间就会相对较长，如图 2-26 所示。因此，商家如果在自己的商品视频脚本中直接点明商品的适用人群，就能够吸引这些精准客户的注意。

图 2-26

图 2-26 （续）

2.3.4 轮播视频的脚本策划

　　轮播视频是消费者进入商品详情页后首先看到的内容，能够多维度地展示商品的外观、细节、功能，让消费者对商品有更多的了解，增加消费者的停留时间，提高商品的转化率和收藏加购率，如图 2-27 所示。

图 2-27

　　目前，很多商家制作的轮播视频质量达不到要求，存在不少脚本方面的误区，如图 2-28 所示。

将视频当成直播，全程只有模特在说话，或是直接照搬其他平台的视频

商品轮播视频的脚本策划误区

镜头的切换过快且画质不清晰，并且视频的整体时间规划不合理

视频中只有动态的 SKU，而没有突出商品卖点和品牌信息

图 2-28

专家提醒　SKU 是 stock keeping unit（最小存货单位）的缩写，通常是指一款商品，每款商品都有对应的 SKU，便于电商品牌识别商品。

为了防止商家走入以上误区，轮播视频的拍摄要提前做好脚本策划。图 2-29 所示为一款女士马丁靴商品，从标题和商品参数中即可看到商品的一些关键信息。

图 2-29

商品卖点为厚底百搭马丁靴。竞品的买家痛点为不增高、不百搭。商家可以根据"显瘦百搭"的卖点制作一个轮播视频脚本，如表 2-2 所示。

在拍摄视频时，商家可以尽量在镜头前多旋转马丁靴，让消费者能从多个角度观察商品。另外，商家还可以多用特写镜头来展示马丁靴的做工细节，如图 2-30 所示。

表 2-2　女士马丁靴的轮播视频脚本示例

镜　号	场　景	画面内容	字　幕
1	内景、近景	马丁靴正面	很好看的潮流版型
2	内景、特写	鞋孔、缝线等细节处	鞋身精致的做工工艺
3	内景、特写	鞋帮的拼接处	弹力拼接设计 舒适时尚
4	内景、特写	量尺测量鞋帮高度	帮高 14 cm 超显腿型
5	内景、特写	量尺测量鞋底厚度	底厚 4 cm 上脚也非常舒适

图 2-30

下面总结一下轮播视频的脚本策划要点，如图 2-31 所示。

轮播视频的脚本策划要点
- 全方位地深入了解商品，提炼出商品的核心卖点
- 模拟商品的真实使用场景，让消费者看到使用效果
- 以消费者关心的热度为准，按照优先级排列卖点
- 给视频加上说明字幕，重点突出商品的卖点信息

图 2-31

2.3.5　根据痛点制作视频内容

虽然商品视频的主要目的是带货，但这种单一的内容形式难免会让观众觉

得无聊。因此，商家可以根据消费者的痛点，在视频脚本中制作一些有趣、有价值的内容，提升他们的兴趣和黏性。

例如，在图 2-32 所示的卖空调商品的"商品答疑"板块中，可以看到很多消费者提出了问题，如"质保多少年？""哪里发货？发什么快递？"以及"什么时候可以帮我安装？"等。其实，这些问题就是消费者的痛点，商家可以在脚本中将这些痛点列出来，并策划相关的内容，通过商品视频解决消费者提出的问题。

图 2-32

商品视频并不是要一味地吹嘘商品的特色卖点，而是要解决消费者的痛点，这样消费者才有可能为你的商品买单。很多时候，并不是商家提炼的卖点不够好，而是商家认为的卖点不是消费者的痛点所在，并不能满足他们的需求，所以对消费者来说自然没有吸引力。

当然，前提是商家要做好商品的定位，明确消费者是追求特价，还是追求品质，或者是追求实用技能，以此来指导视频脚本的优化设计。

2.4 优化视频脚本

脚本是商品视频立足的根基。商品视频脚本不同于微电影或者电视剧的剧

本，商家不用设计太多复杂多变的镜头景别，而应该多安排一些反转、反差或者充满悬疑的情节，激发消费者的兴趣。

同时，由于视频的节奏很快，信息点很密集，因此每个镜头的内容都要在脚本中交代清楚。本节主要介绍视频脚本的一些优化技巧，帮助大家做出更优质的脚本。

2.4.1 学会换位思考

要想拍出真正优质的视频，商家需要站在消费者的角度思考脚本内容的策划。例如，消费者喜欢看什么、当前哪些内容比较受消费者的欢迎、如何拍摄才能让消费者看着更有感觉等。

显而易见，在商品视频领域，内容比技术更加重要，即便是简陋的拍摄场景，只要你的内容足够吸引消费者，商品视频就能受到广泛关注。

技术是可以慢慢练习的，但内容却需要商家有一定的创作灵感，就像音乐创作一样，好的歌手不一定是好的音乐人，好的作品会经久流传。例如，抖音上充斥着各种"五毛特效"，但他们精心设计的内容仍然获得了观众的喜爱，至少可以认为他们比较懂观众的"心"。

例如，图 2-33 所示的账号中视频背景都很简单，只是一张靠近窗户的书桌，但由于商家售卖的都是文具类商品，书桌正好能充分地展示商品的用途，再加上商家在每个视频中都对商品进行了详细讲解，能让消费者全方位了解商品，因此不管是视频的数据还是商品的销量都取得了不错的成绩。

图 2-33

2.4.2 注重画面的美感

商品视频的拍摄和摄影类似，都非常注重审美，审美决定了作品的高度。如今，随着各种智能手机的摄影功能越来越强大，视频的拍摄门槛逐渐降低，不管是谁，只要拿起手机就能拍摄商品视频。

另外，各种剪辑软件也越来越智能化，不管拍摄的画面多么粗制滥造，经过后期剪辑处理，都能变得很好看，就像抖音上神奇的"化妆术"一样。例如，剪映 App 中的"一键成片"功能就内置了很多模板和效果，商家只需要调入拍好的视频或照片素材，即可轻松做出同款短视频效果，如图 2-34 所示。

图 2-34

也就是说，商品视频的技术门槛已经越来越低，普通人也可以轻松创作和发布短视频作品。但是，每个人的审美观是不一样的，视频的艺术审美和强烈的画面感都是加分项，能够增强商家的竞争力。

因此，商家不仅需要保证视频画面的稳定和清晰度，而且还需要突出主体，可以组合各种景别、构图、运镜方式，以及结合快镜头和慢镜头，增强视频画面的运动感、层次感和表现力。总之，要形成好的审美观，商家需要多思考、多模仿、多学习、多总结、多实践。

2.4.3 设置剧情冲突和转折

在策划视频脚本时，商家可以设计一些反差感强烈的转折场景，通过这种高低落差的安排，形成十分明显的对比效果，为视频带来新意，同时也为观众带来更多笑点。

视频中的冲突和转折能够让观众产生惊喜感，同时对剧情的印象更加深刻，刺激他们去点赞和转发。下面笔者总结了一些在视频中设置冲突和转折的相关技巧，如图 2-35 所示。

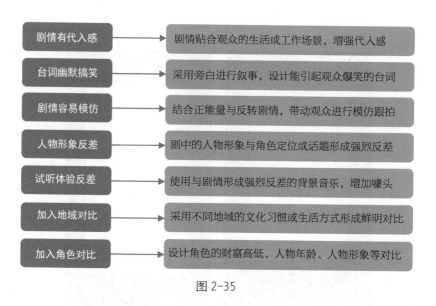

剧情有代入感	→	剧情贴合观众的生活或工作场景，增强代入感
台词幽默搞笑	→	采用旁白进行叙事，设计能引起观众爆笑的台词
剧情容易模仿	→	结合正能量与反转剧情，带动观众进行模仿跟拍
人物形象反差	→	剧中的人物形象与角色定位或话题形成强烈反差
试听体验反差	→	使用与剧情形成强烈反差的背景音乐，增加噱头
加入地域对比	→	采用不同地域的文化习惯或生活方式形成鲜明对比
加入角色对比	→	设计角色的财富高低、人物年龄、人物形象等对比

图 2-35

视频的灵感来源除了靠自身的创意想法，也可以多收集一些热梗，这些热梗通常自带流量和话题属性，能够吸引大量观众的点赞。商家可以将视频的点赞量、评论量、转发量作为筛选依据，找到抖音、快手等短视频平台上的热门视频收藏起来，然后进行模仿、跟拍和创新，打造属于自己的优质视频作品。

2.4.4 学会模仿经典片段

如果商家在策划视频的脚本内容时很难找到创意，也可以去翻拍和改编一些经典的影视作品。商家在寻找翻拍素材时，可以去豆瓣电影平台找到各类影片排行榜，如图 2-36 所示。将排名靠前的影片都列出来，然后去其中搜寻经典的片段，包括某个画面、道具、台词、人物造型等，将其运用到自己的视频中。

图 2-36

2.4.5 了解优质视频脚本

对于新手来说，账号定位和后期剪辑都不是难点，往往最让他们头疼的是脚本策划。有时候，一个优质的脚本可快速将一条视频推上热门。那么，什么样的脚本才能让视频上热门，并获得更多人的点赞呢？图 2-37 总结了一些优质视频脚本的常用内容形式。

有价值	视频中提供的信息有实用价值，如知识、技巧等
有观点	能够在第一时间就展现出能抓住人心的观点，用词不宜深奥，如生活感悟等
有共鸣	视频内容一定要能够和消费者产生共鸣，如价值共鸣、经历共鸣等，获得消费者的认同
有冲突	例如，在短视频的开头抛出问题或设置悬念，利用"好奇心"引导消费者看完整条视频；或者在中间设置反转剧情，点燃消费者的兴趣点
有利益	例如，告诉消费者看完这个视频，或者关注自己，他们能够获得哪些利益，商品可以解决消费者的哪些痛点，给出利益点，给他们一个美好的期待
有收获	很多消费者看视频时会抱着一种学习的心态，希望能了解到新的知识，因此视频内容需要给消费者营造一种"获得感"
有惊喜	商家要做出有自己特色的内容，如采用新颖的拍摄手法或创新故事内容，给观众带来惊喜
有感官	商家可以采用"技术流"的拍法，通过热潮的音乐加上炫酷的特效，给观众带来听觉刺激和视觉刺激

图 2-37

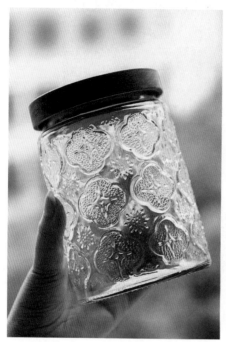
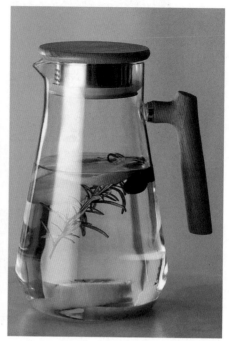

第 3 章

运用布景用光技巧，轻松营造拍摄氛围

本章要点

在拍摄商品视频时，商家可以通过场景布置和光线运用，在凸显商品特点的同时，将自己的主题思想和创作意图形象化和可视化地展现出来，从而创造出更出色的视频画面效果。本章将介绍商品视频的布景和用光技巧，帮助大家拍出更高品质的视频。

3.1 运用布景技巧

拍摄商品看上去非常容易，但只有经过长时间的练习才能将商品拍好。由于大部分商品无法自主运动，因此拍摄商品和拍摄静物一样，需要通过布景让画面更丰富，更富有变化。本节将介绍 3 个布景技巧，帮助商家布置出美观的拍摄场景，提升视频的精致感。

3.1.1 技巧 1：搭建商品的使用场景

消费者如果看到一个单独摆放的商品，可能很难觉得自己需要这件商品，自然也不会有购买的想法。因此，商家可以在拍摄视频前构思并搭建商品的使用场景，让消费者能迅速产生代入感。

图 3-1 所示为单独摆放商品的视频画面，图 3-2 所示为搭建了商品使用场景的视频画面。可以看出，图 3-1 的画面显得单调乏味，很难让人提起兴趣；而图 3-2 中利用书本、茶杯、手机和笔等道具搭建出一个书桌场景，既提高了画面的丰富性，又展示了台灯的多功能。

图 3-1

图 3-2

商家可以根据商品的用途和适用人群搭建使用场景，例如枕头可以放在一张床上进行展示，键盘可以放在一张办公桌上进行展示，锅具可以放在灶台上进行展示。商家选择的场景要贴近消费者的日常生活，这样才能让消费者更快地产生代入感。

另外，商家在布置使用场景时，要特别注意两点。一是使用场景不要搭建得太大。太大的场景会分散消费者的注意力，难以让消费者第一眼就注意到商

品；而且搭建的场景越大，需要的成本就越高，但场景不一定可以重复利用，因此大场景的性价比不高。二是搭建的场景不要太独特、太丰富。独特指的是场景中的道具比较新奇少见或者颜值很高，一方面新奇或高颜值的道具会抢走商品的风头，另一方面新奇少见的道具也会影响消费者的代入感。丰富指的是场景中道具太多，这样会减弱商品的存在感，也会让视频画面显得杂乱无序，影响观感。

总之，商家搭建的使用场景要做到符合商品定位、代入感强和美观整洁。

3.1.2 技巧2：注重颜色的搭配

拍摄商品视频时，画面中除了商品本身的颜色，还会有背景、道具的颜色。色彩和谐的画面能让人大饱眼福，而色彩杂乱的画面会让人感到不舒服，不想继续看下去。因此，商家在选择背景和道具时，除了考虑它们的恰当性，还要考虑与商品的色彩搭配度。

在选择背景颜色时，商家可以选择白色或黑色这种不会出错的颜色，让画面的主体更突出，如图3-3所示。另外，商家也可以选择一些比较柔和的颜色，为画面增添温柔的气息，如图3-4所示。需要注意的是，背景颜色最好不要与商品的颜色一模一样，否则商品很有可能与背景融为一体，让人难以分辨。

图3-3 图3-4

商家在选择道具颜色时可以从两个思路出发。一是选择和商品颜色相近的道具，这样能避免道具喧宾夺主，保持画面色调的一致性，如图3-5所示。二是选择和商品颜色反差比较大的道具，通过这样的反差色道具来突出商品。如果采用这种方法，那么选择时要尽量挑选小巧或者是存在感不强的道具，让画

面中的反差色作为点缀而不是主体，如图 3-6 所示。

图 3-5 图 3-6

当然，如果商家想拍摄出新奇的画面效果，可以尝试颜色的混合搭配，让画面色彩更丰富，从而提高消费者的视觉体验。但是，这样做的前提是商家已经熟练掌握了色彩搭配的方法，否则很容易得不偿失。

3.1.3 技巧 3：物品摆放要合理

如果画面中除了商品还有其他道具，商家就要考虑道具和商品的摆放位置。最简单的方法就是将商品放在画面的中心位置，道具放在商品的周围，但是当商品比较小巧而道具又比较大时，这种方法可能会让商品的主体地位消失。

为了获得有趣的画面效果，商家可以用道具摆放成一个框，将商品放置在框内，这样就能利用框架将视线引导到商品上。框的形状没有要求，可以是圆形，也可以是方形，而且框不一定要在画面中完全显示出来，只摆放出框的一角反而能打破画面的单调和空洞。

另外，商家也可以将道具摆放成一条线，同样也能起到引导视线的作用。不管如何摆放，商家都要遵循不喧宾夺主和不杂乱无章这两个原则。

3.2 光线的基础知识

光线也是商品视频拍摄中重要的因素之一，好的光影效果可以突出商品特点，增强商品视频的吸引力。本节介绍光线的质感和强度，以及光源的类型，帮助商家寻找最适合的拍摄光线。

3.2.1 了解光线的质感和强度

从光线的质感和强度上来区分，画面影调可以分为高调、低调、中间调，以及粗犷、细腻、柔和等。对于商品视频来说，影调的控制也是相当重要的，不同的影调可以给人带来不同的视觉感受。

（1）粗犷的画面影调：明暗过渡非常强烈，画面中的中灰色部分面积比较小，基本上不是亮部就是暗部，反差非常大，可以形成强烈的对比，画面视觉冲击力强，如图3-7所示。

图3-7

（2）柔和的画面影调：在拍摄场景中几乎没有明显的光线，明暗反差非常小，被摄物体也没有明显的暗部和亮部，画面比较朦胧，给人的视觉感受非常舒服，如图3-8所示。

图3-8

（3）细腻的画面影调：画面中的灰色占主导地位，明暗层次感不强，但

比柔和的画面影调要稍好一些，而且也兼具了柔和的特点。要拍出细腻的画面影调，通常可以采用顺光、散射光等光线。

（4）高调画面光影：画面中以亮调为主导，暗调占据的面积非常小，或者几乎没有暗调，色彩主要为白色、亮度高的浅色以及中等亮度的颜色，画面看上去很明亮、柔和，如图 3-9 所示。

图 3-9

（5）中间调画面光影：画面的明暗层次、感情色彩等都非常丰富，细节把握也很好，不过其基调并不明显，可以用来展现独特的影调魅力，能够很好地体现产品的细节特征，如图 3-10 所示。

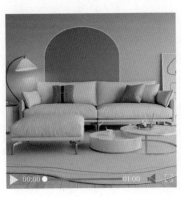

图 3-10

（6）低调画面光影：暗调为画面的主体影调，受光面非常小，色彩主要为黑色、低亮度的深色以及中等亮度的颜色，在画面中留下大面积的阴影部分，呈现出深沉、黑暗的画面风格，会给消费者带来深邃、凝重的视觉效果，如图 3-11 所示。

三喇叭　炫酷氛围灯
澎湃大音量　桌面上的艺术品

图 3-11

3.2.2 认识光源的类型

不管是阴天、晴天、白天、黑夜，都会存在光影效果，拍视频要有光，更要用好光。下面介绍 3 种不同的光源，即自然光、人造光、现场光的相关知识，让大家认识这 3 种常见的光源，学习运用这些光源让商品视频的画面色彩更加丰富。

1. 自然光

自然光就是指大自然中的光线，通常来自太阳的照射，是一种热发光类型。自然光的优点在于光线比较均匀，而且照射面积也非常大，通常不会产生有明显对比的阴影。自然光的缺点在于光线的质感和强度不够稳定，会受到光照角度和天气因素的影响。

例如，商家可以利用日光作为整个视频画面的光源进行拍摄，这种直射光线的特质是光质较硬，可以拍出最真实的画面感。

2. 人造光

人造光主要是指利用各种灯光设备产生的光线，比较常见的光源类型有白炽灯、日光灯、节能灯以及 LED 灯等，相关优缺点如图 3-12 所示。人造光的主要优势在于可以控制光源的强弱和照射角度，从而达到一些特殊的拍摄要求，增强画面的视觉冲击力。

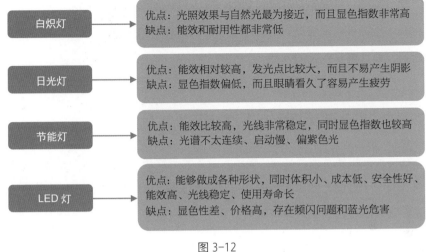

白炽灯	优点：光照效果与自然光最为接近，而且显色指数非常高 缺点：能效和耐用性都非常低
日光灯	优点：能效相对较高，发光点比较大，而且不易产生阴影 缺点：显色指数偏低，而且眼睛看久了容易产生疲劳
节能灯	优点：能效比较高，光线非常稳定，同时显色指数也较高 缺点：光谱不太连续、启动慢、偏紫色光
LED 灯	优点：能够做成各种形状，同时体积小、成本低、安全性好、能效高、光线稳定、使用寿命长 缺点：显色性差、价格高，存在频闪问题和蓝光危害

图 3-12

3．现场光

现场光主要是指拍摄现场存在的各种已有光源，如路灯、建筑外围的灯光、投影灯、舞台氛围灯、室内现场灯以及大型烟花晚会的光线等，这种光线可以更好地传递场景中的情调，而且真实感很强，如图 3-13 所示。

图 3-13

但需要注意的是，商家在拍摄时需要尽可能地找到高质量的光源，避免画面模糊。光线是可以利用的，当环境光不能有效利用时，可以尝试使用人造光源或现场光源。

3.3 运用打光技巧

虽然商品视频的拍摄门槛不高，但是优质视频大多不是轻易就可以拍出来

的，除了构图，打光也是非常重要的一环，打光处理得好，才能拍出优质的产品视频。摄影可以说就是光的艺术表现，如果想要拍出好作品，就必须把握最佳影调，抓住瞬息万变的光线。

3.3.1 用反光板控制光线

在室外拍摄模特或产品时，很多人会先考虑背景，其实光线才是首要因素，如果没有一个好的光线，再好的背景也无济于事。反光板是摄影中常用的补光设备，通常有金色和银色两种颜色，作用也各不相同，如图 3-14 所示。

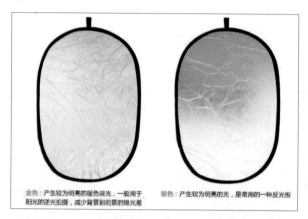

金色：产生较为明亮的暖色调光，一般用于阳光的逆光拍摄，减少背景到前景的曝光差 银色：产生较为明亮的光，是常用的一种反光板

图 3-14

反光板的反光面通常采用优质的专业反光材料制作而成，反光效果均匀。骨架则采用高强度的弹性尼龙材料，轻便耐用，可以轻松折叠收纳。另外，商家还可以选购一个可伸缩的反光板支架，能够安装各类反光板，而且还配有方向调节手柄，可以配合灯架使用，根据需求调节光线的角度，如图 3-15 所示。

银色反光板表面明亮且光滑，可以产生更为明亮的光，很容易映现到模特的眼睛里，从而拍出大而明亮的眼神光效果。在阴天或者顶光环境下，可以直接将银色反光板放在模特的脸部下方，让它刚好位于镜头之外，从而将顶光反射到模特脸上。

与银色反光板的冷调光线不同的是，金色反光板产生的光线会偏暖色调，通常可以作为主光使用。在明亮的自然光下逆光拍摄模特时，可以将金色反光板放在模特侧面或正面稍高的位置，将光线反射到模特的脸上，不仅可以形成定向光线效果，而且还可以防止背景出现曝光过度的情况。

图 3-15

3.3.2 掌握不同方向光线的特点

顺光是指照射在被摄对象正面的光线，光源的照射方向和相机的拍摄方向基本相同，其主要特点是受光非常均匀，画面比较通透，不会产生非常明显的阴影，而且色彩也非常亮丽，如图 3-16 所示。

侧光是指光源的照射方向与相机拍摄方向呈 90°左右的直角状态，因此被摄对象受光源照射的一面非常明亮，而另一面则比较阴暗，画面的明暗层次感非常分明，可以体现出一定的立体感和空间感，如图 3-17 所示。

图 3-16

图 3-17

前侧光是指从被摄对象的前侧方照射过来的光线，同时光源的照射方向与相机的拍摄方向形成 45°左右的水平角度，画面的明暗反差适中，立体感和层次感都很好，如图 3-18 所示。

逆光是指从被摄对象的后面正对着镜头照射过来的光线，可以产生明显的剪影效果，从而展现出被摄对象的轮廓线条，如图 3-19 所示。

图 3-18 图 3-19

顶光是指从被摄对象顶部垂直照射下来的光线，与相机的拍摄方向形成 90°左右的垂直角度，主体下方会留下比较明显的阴影，往往可以体现出立体感，同时可以体现出分明的上下层次关系，如图 3-20 所示。

底光是指从被摄对象底部照射过来的光线，也称为脚光，通常为人造光源，容易形成阴险、恐怖、刻板的视觉效果，如图 3-21 所示。

 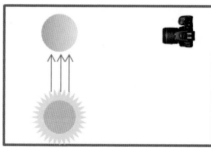

图 3-20 图 3-21

3.3.3 运用三点布光法

通常，商品视频大多采用比较经典的三点布光法，即主光、辅助光、轮廓光，如图 3-22 所示。

（1）主光：用于照亮产品主体和周围的环境。

（2）辅助光：通常其光源强度要弱于主光，主要用于照亮被摄对象表面的阴影区域和主光没有照射到的地方，可以增强主体对象的层次感和景深效果。

（3）轮廓光：主要是从被摄对象的背面照射过来，一般采用聚光灯，其垂直角度要适中，主要用于突出产品的轮廓。

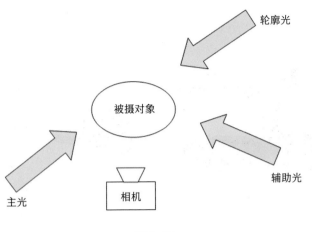

图 3-22

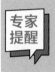
专家提醒 在拍摄产品视频时，可以配一盏摄影灯，采用侧逆光的照射角度，然后将反光板放到主光源的对面，这样可以降低拍摄成本。注意，这种方法拍摄的视频同样可以呈现出明暗层次感，但对于主体细节的呈现不够完善。

3.3.4 拍出白底商品视频

通过抠像换背景的方式制作产品的白底视频非常耗时，为了帮助大家摆脱抠像的烦恼，下面介绍如何在前期直接拍出产品的白底视频。

大家可以购买一些 PVC 材质的白色背景板或者纯白色的布，如图 3-23 所示。

图 3-23

如果使用背景板，可以用夹子将其固定在背景架上，同时将背景板铺在桌子上，作为拍摄台使用，如图 3-24 所示。另外，商家可以通过光源控制器进

行光源亮度的调节，以便随时调节背景的明暗状况，在拍摄产品视频时达到无底影、无阴影、免抠像的效果。

图 3-24

如果使用白色布，则可以用无痕钉和夹子将布固定到墙角处，用锤子将钉子敲进墙里，然后用夹子夹住布并挂在钉子上，如图 3-25 所示。

图 3-25

第 4 章

13 种运镜技巧，让你拍出动感画面

本章要点

　　一成不变的镜头画面难免会让人觉得枯燥无味，因此商家在拍摄商品视频时就需要运用一定的运镜技巧，让画面富有动感和新意，让视频效果更出彩。本章以拍摄商品和服装模特为例，介绍 13 种运镜的技巧和方法，帮助商家拍摄出独一无二的商品视频。

⊙ 4.1 运镜的基础知识

在学习运镜技巧前，先来了解一下运镜的基础知识，包括拍摄镜头和运镜的常用设备，为后续实际运镜操作打下基础。

4.1.1 认识拍摄镜头

拍摄商品视频时，经常会用到固定镜头和运动镜头两种表达方式。固定镜头指的是镜头固定不动，商品放置在镜头内进行拍摄。这种方法拍出的视频内容比较单调，适合用来拍摄自身有一定变化的商品。

运动镜头指的是镜头跟随商品运动进行拍摄或用运动的镜头拍摄不动的商品，这种方法得到的画面更具有动感，适合拍摄各类商品。图4-1所示为常见的运动镜头种类。

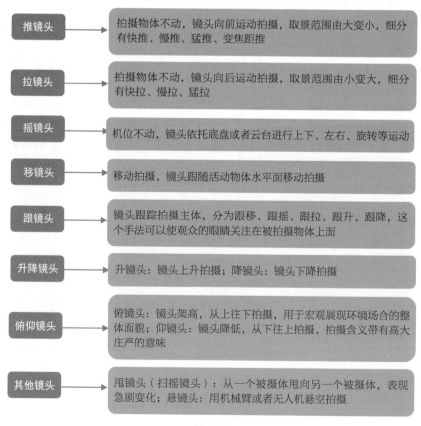

推镜头	拍摄物体不动，镜头向前运动拍摄，取景范围由大变小，细分有快推、慢推、猛推、变焦距推
拉镜头	拍摄物体不动，镜头向后运动拍摄，取景范围由小变大，细分有快拉、慢拉、猛拉
摇镜头	机位不动，镜头依托底盘或者云台进行上下、左右、旋转等运动
移镜头	移动拍摄，镜头跟随活动物体水平面移动拍摄
跟镜头	镜头跟踪拍摄主体，分为跟移、跟摇、跟拉、跟升、跟降，这个手法可以使观众的眼睛关注在被拍摄物体上面
升降镜头	升镜头：镜头上升拍摄；降镜头：镜头下降拍摄
俯仰镜头	俯镜头：镜头架高，从上往下拍摄，用于宏观展现环境场合的整体面貌；仰镜头：镜头降低，从下往上拍摄，拍摄含义带有高大庄严的意味
其他镜头	甩镜头（扫摇镜头）：从一个被摄体甩向另一个被摄体，表现急剧变化；悬镜头：用机械臂或者无人机悬空拍摄

图4-1

4.1.2 运镜的常用设备

在拍摄视频时，运用稳定器做支撑，可以起到一定的防抖作用，使拍摄出来的画面更加稳定。由于拍摄运动镜头时，拍摄者和拍摄设备都处在运动状态，因此更需要稳定器来保持画面的稳定。本章采用的手机稳定器是大疆OM 4 SE，如图4-2所示，在手机软件商店下载DJI Mimo App，装载连接蓝牙后即可使用。

图 4-2

在DJI Mimo App的"云台"界面中，有4种模式，分别是云台跟随、俯仰锁定、第一人称主视角（first person view，FPV）和旋转拍摄模式，如图4-3所示。

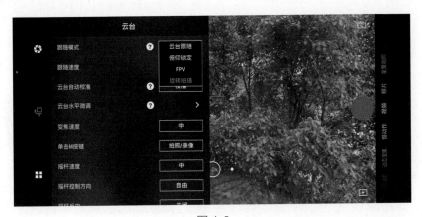

图 4-3

其他品牌的手机稳定器模式与此类似。手持手机稳定器4种模式的功能如下。

（1）云台跟随模式：为相机提供了3个方向的增稳效果，当手柄移动时，

云台会跟随手柄的移动方向一起运动，运动速度也会变柔和，从而保证拍摄画面的平滑和流畅，并且可以上下左右 4 个方向移动。

（2）俯仰锁定模式：由于锁定了俯拍或者仰拍，所以只能左右移动拍摄，不能上下移动拍摄。

（3）FPV 模式：又称第一人称视角，它与跟随模式的区别在于，云台在三轴方向上，只提供轻微的增稳效果，常用于拍摄倾斜镜头和甩镜。

（4）旋转拍摄模式：可以通过左右控制摇杆方向键进行旋转拍摄，如电影《盗梦空间》的镜头，就使用了旋转拍摄模式。

在实际的拍摄过程中，笔者用得最多的模式就是云台跟随模式，因为这个模式下的画面比较稳定和流畅，在大多数的运镜场景中都不会出错。

4.2 13 种运镜技巧

运镜大致上可分为推、拉、摇、移、跟、甩、升降和环绕，本节从中选取 13 种简单的运镜技巧进行介绍，商家可以在掌握这些运镜技巧的基础上进行组合搭配，以拍摄出更丰富的画面。

4.2.1 前推运镜

扫码看教学视频　　扫码看案例效果

【效果展示】：前推运镜主要是指镜头越来越靠近主体画面，画面外框慢慢变小，从而突出主体。前推运镜画面如图 4-4 所示。

图 4-4

【教学视频】：教学视频画面如图 4-5 所示。

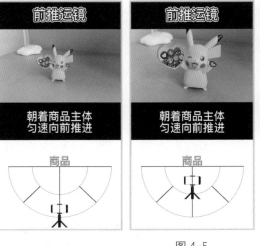

图 4-5

【拍摄实战】：脚本与实战图解如表 4-1 所示。

表 4-1 脚本与实战图解

脚　　本	设　　备	景　　别	拍 摄 示 例	实 战 图 解
❶商品放置在桌面上，镜头从远处拍摄商品全貌	手机＋稳定器	全景	商品	
❷镜头慢慢地向商品靠近	手机＋稳定器	全景	商品	
❸镜头继续向商品靠近，展示商品的正面细节	手机＋稳定器	近景	商品	

手机稳定器拍摄模式：FPV 模式

前推运镜的作用：前推运镜中展现的景别是从大变小的，镜头在往前推的过程中，画面重点也由商品整体转换到了商品的细节，这样可以营造出一种聚焦放大的效果

4.2.2 前景前推运镜

扫码看教学视频

扫码看案例效果

【效果展示】：前景前推运镜主要是指镜头从前景向前推近，画面主体从前景变成商品。前景前推运镜画面如图 4-6 所示。

图 4-6

【教学视频】：教学视频画面如图 4-7 所示。

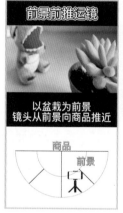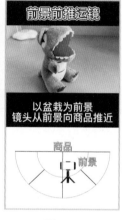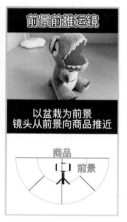

图 4-7

专家提醒 前景，一般是指视频画面中靠近镜头的物品或者物品处于主体的前面。视频画面中的前景，会让画面展现出前、中、后景。有了前景，可以让视频画面更加富有层次和活力。

【拍摄实战】：脚本与实战图解如表 4-2 所示。

表 4-2 脚本与实战图解

脚　　本	设　备	景　别	拍　摄　示　例	实　战　图　解
❶商品和盆栽放置在桌面上，镜头对准盆栽	手机＋稳定器	近景		
❷镜头慢慢地从盆栽前推移动至商品	手机＋稳定器	近景		

脚　本	设　备	景　别	拍　摄　示　例	实　战　图　解
❸镜头继续向商品推近距离	手机＋稳定器	特写		

手机稳定器拍摄模式：FPV 模式

前景前推运镜的作用：前景前推运镜中先利用前景吸引视线，再通过镜头前推将视线聚焦到商品上，无形中促使了注意力的转移，让商品的出场显得不那么突然

4.2.3 后拉运镜

扫码看教学视频　　扫码看案例效果

【效果展示】：后拉运镜主要是指镜头先拍摄商品的局部，再慢慢向后拉，让镜头慢慢远离商品，画面外框慢慢变大，从而展现出商品的整体外观。后拉运镜画面如图 4-8 所示。

图 4-8

【教学视频】：教学视频画面如图 4-9 所示。

图 4-9

【拍摄实战】：脚本与实战图解如表 4-3 所示。

表 4-3　脚本与实战图解

脚　本	设　备	景　别	拍摄示例	实战图解
❶镜头拍摄商品的上半部分	手机＋稳定器	特写	商品	
❷镜头慢慢地向后拉	手机＋稳定器	近景	商品	
❸镜头继续往后拉，显示出商品全貌	手机＋稳定器	全景	商品	

手机稳定器拍摄模式：FPV 模式

后拉运镜的作用：后拉运镜中展现的景别是从小变大的，在后拉的过程中既能展示商品的细节做工，又能展示商品的整体外观

4.2.4 倾斜回正后拉运镜

扫码看教学视频　　扫码看案例效果

【效果展示】：倾斜回正后拉运镜主要是指镜头先倾斜一定角度进行拍摄，然后一边旋转回正一边向后拉。倾斜回正后拉运镜画面如图 4-10 所示。

图 4-10

【教学视频】：教学视频画面如图 4-11 所示。

专家提醒　在运用倾斜回正后拉运镜拍摄时，商家要注意回正的速度不能太快，否则拍摄出的画面不仅会失去慢慢回正的韵律感，还可能会影响观感。

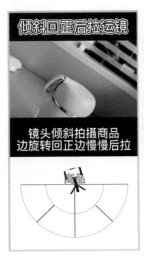
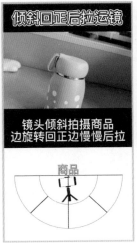
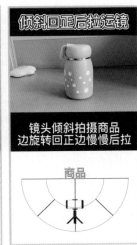

图 4-11

【拍摄实战】：脚本与实战图解如表 4-4 所示。

表 4-4 脚本与实战图解

脚 本	设 备	景 别	拍摄示例	实战图解
❶ 镜头倾斜拍摄商品上半部分	手机＋稳定器	近景		
❷ 镜头慢慢旋转回正，在回正的过程中后拉	手机＋稳定器	近景		
❸ 镜头回正后继续后拉	手机＋稳定器	中全景		
❹ 镜头继续后拉	手机＋稳定器	全景		

手机稳定器拍摄模式：FPV 模式

倾斜回正后拉运镜的作用：在镜头由倾斜状态变成平正状态的同时，景别也由小变大，从而营造出一种空灵的感觉

61

4.2.5 上摇运镜

【效果展示】：上摇运镜是指一种垂直摇摄，运镜方向是从下往上摇摄，但视角焦点的变化处于垂直线上。上摇运镜画面如图 4-12 所示。

图 4-12

【教学视频】：教学视频画面如图 4-13 所示。

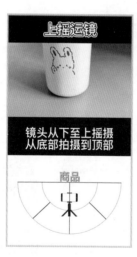 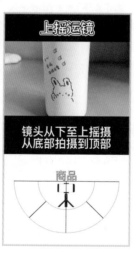 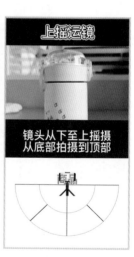

图 4-13

【拍摄实战】：脚本与实战图解如表 4-5 所示。

表 4-5　脚本与实战图解

脚　　本	设　备	景　别	拍摄示例	实 战 图 解
❶镜头低角度拍摄商品底部	手机＋稳定器	近景		

网店商品视频拍摄与制作　从入门到精通

脚　本	设　备	景　别	拍摄示例	实战图解
❷镜头慢慢上摇拍摄	手机＋稳定器	近景		
❸镜头上摇拍摄商品的上半部分	手机＋稳定器	近景		

手机稳定器拍摄模式：FPV 模式

上摇运镜的作用：在拍摄有一定高度的商品时，运用上摇运镜可以让商品显得更加高大，并且镜头视角也具有代入感

4.2.6 横移变换主体运镜

扫码看教学视频　　扫码看案例效果

【效果展示】：横移变换主体运镜主要是指通过横移镜头让画面主体从一个商品切换到另一个商品，从而通过一个镜头介绍两个商品。横移变换主体运镜画面如图 4-14 所示。

图 4-14

【教学视频】：教学视频画面如图 4-15 所示。

 专家提醒　横移变换主体运镜非常适合于拍摄相同款式不同颜色或者两个差异比较大的商品，这样在变换主体后才能给人一种惊喜感。

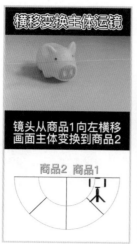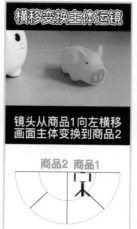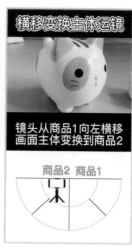

图 4-15

【拍摄实战】：脚本与实战图解如表 4-6 所示。

表 4-6　脚本与实战图解

脚　　本	设　备	景　　别	拍　摄　示　例	实　战　图　解
❶两个商品并排放置在桌面上，镜头拍摄商品1	手机＋稳定器	近景	商品2 商品1	
❷镜头慢慢向左横移，商品1和商品2同时出现在画面中	手机＋稳定器	近景	商品2 商品1	
❸镜头横移至商品2的位置	手机＋稳定器	近景	商品2 商品1	

手机稳定器拍摄模式：FPV 模式

横移变换主体运镜的作用：镜头在横移的过程中，画面重点也从一个商品转移到另一个商品，商家可以运用横移变换主体运镜拍摄数量较多的商品，这样就可以在画面重点不断变换的同时完成多个商品的展示和拍摄

4.2.7　上升运镜

扫码看教学视频　　扫码看案例效果

【效果展示】：上升运镜主要是指镜头从低角度慢慢上升，由拍摄商品底

部到拍摄商品顶部。上升运镜画面如图 4-16 所示。

图 4-16

【教学视频】：教学视频画面如图 4-17 所示。

图 4-17

【拍摄实战】：脚本与实战图解如表 4-7 所示。

表 4-7 脚本与实战图解

脚　　本	设　　备	景　　别	拍 摄 示 例	实 战 图 解
❶商品放置在桌面上，镜头拍摄商品底部	手机＋稳定器	特写		
❷镜头慢慢上升，拍摄到商品的中间部分	手机＋稳定器	特写		

脚　　本	设　备	景　别	拍 摄 示 例	实 战 图 解
❸镜头继续上升，拍摄商品的顶部	手机＋稳定器	特写		

手机稳定器拍摄模式：云台跟随

上升运镜的作用：镜头在上升中展示了商品每个部分的做工细节，观看者的视线和注意力也随着镜头的上升而移动，从而加强了观看者的体验感

4.2.8 上升俯视运镜

扫码看教学视频　　扫码看案例效果

【效果展示】：上升俯视运镜主要是指镜头先水平上升拍摄，到达一定高度后再倾斜俯视拍摄。上升俯视运镜画面如图 4-18 所示。

图 4-18

【教学视频】：教学视频画面如图 4-19 所示。

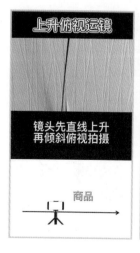

图 4-19

【拍摄实战】：脚本与实战图解如表 4-8 所示。

表 4-8 脚本与实战图解

脚　　本	设　　备	景　　别	拍摄示例	实战图解
❶镜头水平拍摄商品底部	手机＋稳定器	近景	商品	
❷镜头慢慢上升	手机＋稳定器	近景	商品	
❸镜头继续上升至商品顶部	手机＋稳定器	近景	商品	
❹镜头倾斜俯视拍摄商品全景	手机＋稳定器	近景	商品	

手机稳定器拍摄模式：云台跟随

上升俯视运镜的作用：通过上升俯视拍摄商品，画面中的商品越来越小，镜头可以代入观看者的视角，用旁观者的角度来观察商品

4.2.9 下降运镜

扫码看教学视频　　扫码看案例效果

【效果展示】：下降运镜主要是指镜头水平从上向下移动，画面重点从商品顶部下降至商品底部。下降运镜画面如图 4-20 所示。

图 4-20

【教学视频】：教学视频画面如图 4-21 所示。

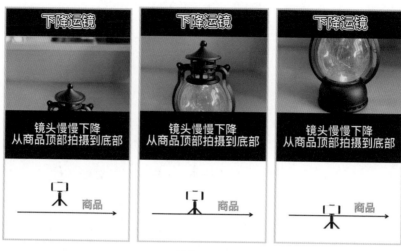

图 4-21

【拍摄实战】：脚本与实战图解如表 4-9 所示。

表 4-9 脚本与实战图解

脚 本	设 备	景 别	拍 摄 示 例	实 战 图 解
❶ 镜头拍摄商品的顶部	手机＋稳定器	近景		
❷ 镜头慢慢下降，拍摄商品的中间部分	手机＋稳定器	近景		
❸ 镜头继续下降，拍摄商品的底部	手机＋稳定器	近景		

手机稳定器拍摄模式：云台跟随

下降运镜的作用：下降运镜能模拟出观看者打量商品时的视线变化，通过镜头的不断下降展示商品的外观

4.2.10 半环绕运镜

扫码看教学视频

扫码看案例效果

【效果展示】：半环绕运镜主要是指镜头从侧面拍摄商品，再从左向右或

从右向左半环绕拍摄。半环绕运镜画面如图 4-22 所示。

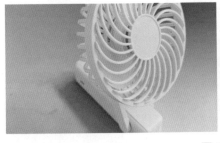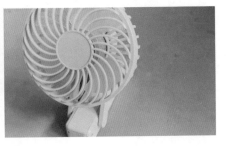

图 4-22

【教学视频】：教学视频画面如图 4-23 所示。

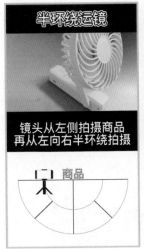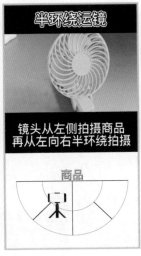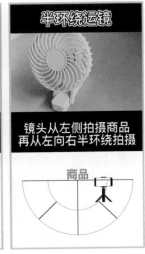

图 4-23

【拍摄实战】：脚本与实战图解如表 4-10 所示。

表 4-10 脚本与实战图解

脚　本	设　备	景　别	拍 摄 示 例	实 战 图 解
❶镜头拍摄商品的左侧	手机＋稳定器	近景		
❷镜头从左向右环绕拍摄商品	手机＋稳定器	近景		

脚　　　本	设　备	景　别	拍摄示例	实　战　图　解
❸镜头继续向右环绕拍摄	手机＋稳定器	近景		
❹镜头环绕到商品的右侧	手机＋稳定器	近景		

手机稳定器拍摄模式：云台跟随

半环绕运镜的作用：半环绕拍摄商品可以让商品更加突出，并在环绕的过程中展示商品的细节做工，具有强调的作用

4.2.11　弧形跟随运镜

扫码看教学视频　　扫码看案例效果

【效果展示】：弧形跟随运镜是指运镜的移动方向呈弧形状。弧形跟随运镜画面如图 4-24 所示。

图 4-24

【教学视频】：教学视频画面如图 4-25 所示。

图 4-25

【拍摄实战】：脚本与实战图解如表 4-11 所示。

表 4-11　脚本与实战图解

脚　　本	设　　备	景　　别	拍摄示例	实战图解
❶镜头拍摄模特的侧面	手机＋稳定器	中近景	主体	
❷镜头跟随模特前行并摇摄到模特的前面	手机＋稳定器	中近景	主体	
❸镜头跟随模特前行并摇摄到模特的另一面	手机＋稳定器	中近景	主体	
❹镜头跟随模特前行并摇摄到模特的另一侧面上	手机＋稳定器	中景	主体	

手机稳定器拍摄模式：云台跟随

弧形跟随运镜的作用：弧形跟随运镜可以全方位地展示模特所处的环境和服装的外观，由于是跟随运镜，所以画面也是充满动感的

4.2.12　全景前推运镜 + 近景下降运镜

【效果展示】："全景前推运镜 + 近景下降运镜"是指镜头在人物的正面，朝着人物前推，快要相遇时，再慢慢下降拍衣服的近景特写。"全景前推运镜 + 近景下降运镜"画面如图 4-26 所示。

扫码看教学视频

扫码看案例效果

图 4-26

【教学视频】：教学视频画面如图 4-27 所示。

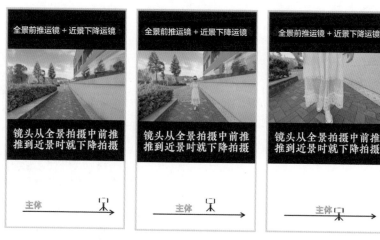

图 4-27

【拍摄实战】：脚本与实战图解如表 4-12 所示。

表 4-12 脚本与实战图解

脚　　本	设　备	景　　别	拍摄示例	实战图解
❶人物朝着镜头走过来，镜头开始向前推	手机＋稳定器	全远景	主体	
❷镜头继续前推	手机＋稳定器	全远景	主体	
❸镜头与人物正面相遇后，慢慢下降拍摄裙子	手机＋稳定器	中景	主体	
❹镜头继续下降，拍摄裙摆和鞋子	手机＋稳定器	近景特写	主体	

手机稳定器拍摄模式：云台跟随

"全景前推运镜＋近景下降运镜"的作用：大全景可以交代模特所处的环境，前推和下降运镜不仅可以拍摄服装穿着的整体效果，还能展现服装的做工细节

4.2.13 无缝转场运镜

扫码看教学视频

扫码看案例效果

【效果展示】：无缝转场运镜一般由两段视频组成，用运镜的方式进行转场。例如，同一模特在不同的地点出现，就可以用无缝转场运镜进行拍摄和拼接。无缝转场运镜画面如图 4-28 所示。

图 4-28

【教学视频】：教学视频画面如图 4-29 所示。

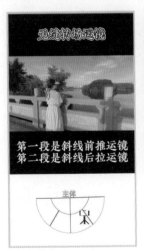
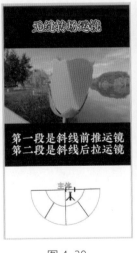

图 4-29

【拍摄实战】：脚本与实战图解如表 4-13 所示。

表 4-13 脚本与实战图解

脚 本	设 备	景 别	拍 摄 示 例	实 战 图 解
❶第一段视频：镜头从模特斜侧面前推运镜	手机＋稳定器	中景	主体	
❷镜头前推拍摄模特手上的玫瑰花，并拍摄特写	手机＋稳定器	近景	主体	
❸第二段视频：镜头从玫瑰花的位置斜线后拉	手机＋稳定器	近景	主体	
❹镜头继续后拉一段距离，拍摄全景模特	手机＋稳定器	全景	主体	

手机稳定器拍摄模式：云台跟随

无缝转场运镜的作用：许多比较受欢迎的抖音短视频都会用到无缝转场这个运镜，这个运镜可以让画面更加连贯，并增加视频的高级感和热度

专家提醒　商家在拍摄完需要的素材后，可以运用剪映App中的"剪辑"和"变速"功能，让转场的过渡更自然。

第 5 章

7 种构图手法，提升画面视觉效果

本章要点

对于电商视频来说，即使是相同的场景，也可以采用不同的构图形式，以形成不同的画面视觉感受。商家在拍摄商品视频时，可以运用适当的构图手法，对画面进行布局创作，从而使视频展现出独特的画面魅力。本章主要介绍构图技巧和 7 种构图手法。

5.1 学习构图技巧

构图是指通过安排各种物体和元素,以实现一个主次关系分明的画面效果。拍摄商品视频时,需要对画面中的主体进行恰当的摆放,使画面看上去更有冲击力和美感,这就是构图的作用。

因此,在拍摄商品视频的过程中,也需要对摄影主体进行适当构图,使其遵循构图原则,从而让视频更加富有艺术感和美感,更加吸引消费者的眼球。

5.1.1 构图的基本原则

构图起初是绘画中的专业术语,后来广泛应用于摄影和平面设计等视觉艺术领域。一个成功的商品视频,大多是拥有严谨的构图方式的,能够使画面重点突出,有条有理,富有美感,赏心悦目。图5-1所示为商品视频构图的基本原则。

商品视频构图的基本原则

- 突出商品的卖点和优势,刺激消费者对其产生兴趣,并适当展示商品 logo,宣传品牌
- 进一步丰富视频的效果,避免拍出单调呆板的画面,但也要避免画面中道具过多,显得凌乱
- 对商品和道具进行布局,让画面显得整洁、有序,并适当留出空白位置,为后期文字排版留出空间

图 5-1

5.1.2 视频的画幅选择

画幅是指视频的取景画框样式,它是影响商品视频构图取景的关键因素,商家在构图前要先决定好短视频的画幅。画幅通常包括横画幅、竖画幅和方画幅 3 种,也可以称为横构图、竖构图和正方形构图。

1. 横构图

横构图就是将手机水平持握拍摄,然后通过取景器横向取景。因为人眼的水平视角比垂直视角要更大一些,因此横画幅在大多数情况下会给观众一种自然舒适的视觉感受,同时可以让视频画面的还原度更高。

图 5-2 所示为采用横构图拍摄的商品视频画面，能够给人带来安静、宽广、平衡和宏大的视觉感受，适合用于展示商品正面外观。

图 5-2

2．竖构图

竖构图就是将手机垂直持握拍摄，拍出来的视频画面拥有更强的立体感，比较适合拍摄体现高大、线条和前后对比等效果的视频题材，如图 5-3 所示。竖构图的商品视频在抖音、快手、小红书等平台上比较常见，默认的画幅比例为 9 ： 16。

图 5-3

3．正方形构图

正方形构图也是商品视频中常见的画幅样式，画面比例为 1 ： 1，常用在

电商平台的主图视频中，如图 5-4 所示。

图 5-4

要拍出正方形构图的视频画面，通常要借助一些专业拍摄软件，如美颜相机、小影、轻颜相机和无他相机等 App。以美颜相机 App 为例，进入"视频"拍摄界面，①点击画幅比例图标▣；②在弹出的列表中选择 1∶1 的尺寸即可，如图 5-5 所示。

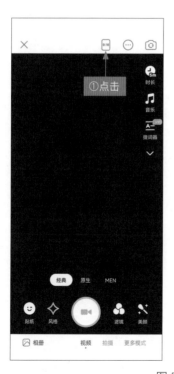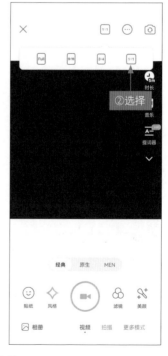

图 5-5

5.1.3 镜头角度的作用

在拍摄商品视频时，商家还需要掌握各种镜头角度，如平角、斜角、仰角和俯角等，从不同视角更好地展现商品的特色。

（1）平角：镜头与拍摄主体保持水平方向的一致，镜头光轴与对象（中心点）齐高，能够更客观地展现拍摄对象的原貌，如图 5-6 所示。

图 5-6

（2）斜角：在拍摄时将镜头倾斜一定的角度，从而产生一定的透视变形的画面失调感，能够让视频画面显得更加立体，如图 5-7 所示。

图 5-7

（3）仰角：采用低机位仰视的拍摄角度，能够让拍摄对象显得更加高大，

同时可以让视频画面更有代入感，如图 5-8 所示。

图 5-8

（4）俯角：采用高机位俯视的拍摄角度，可以让拍摄对象看上去更加小巧，同时能够充分展示主体的全貌，如图 5-9 所示。

图 5-9

5.1.4 进阶构图技巧

好的构图可以让商品视频的拍摄事半功倍，构图的技巧有很多，即使是同款商品也可以在构图上产生差异化，从而让商品在众多同类中更亮眼。下面重点介绍一些商品视频的进阶构图技巧。

1. 商品视频构图的核心是突出主体

简单来说，构图就是安排镜头下各个画面元素的一种技巧，通过将模特、商品、文案等进行合理的安排和布局，从而更好地展现商家要表达的主题，或者使画面看上去更加美观、有艺术感。

图 5-10 所示为采用左右对称的构图方式，展示两种不同颜色服装的上身效果，这样使画面的布局更平衡，商品主体十分突出。

图 5-10

主体就是视频拍摄的主要对象，可以是模特或者商品，是主要强调的对象，主题也应该围绕主体展开。通过构图这种比较简单有效的方法，可以达到突出商品视频的画面主体、吸引消费者视线的目的。

2. 选择合适的陪体、前景和背景

很多非常优秀的商品视频中都有明确的主体，这个主体就是主题中心，而陪体就是在视频画面中烘托主体的元素。陪体对主体的作用非常大，不仅可以丰富画面，还可以更好地展示和衬托主体，让主体更加有美感，以及对主体起到一个解释说明的作用。

如图 5-11 所示，用一些设计简约的餐具作为道具，不仅能够更好地演示商品主体的功能，而且还可以起到装饰画面的作用。

从严格意义上来说，商品视频拍摄的环境和陪体非常类似，主要是在画面中对主体起到一个解释说明的作用，包括前景和背景两种形式，可以加强消费者对视频的理解，让主题更加清晰明确。

前景主要是指位于被摄主体前方，或者靠近镜头的景物。背景通常是指位于主体对象背后的景物，不仅可以让主体的存在更加和谐、自然，还可以对主体所

处的环境、位置等进行说明，更好地突出主体，营造画面氛围，如图 5-12 所示。

图 5-11

图 5-12

3．用特写构图表现商品的局部细节

每个商品都有自己独特的质感和表面细节，在拍摄的视频中成功地表现出这种质感、细节，可以极大地增强画面的吸引力。我们可以换位思考，将自己比作消费者，在买一件物品时，肯定会在商品详情页面反复浏览，查看商品的细节，与同类型的商品进行对比。

因此，商品细节是决定消费者下单的重要驱动，我们必须将商品的每一个细节部位都拍摄清楚，打消消费者的疑虑。例如，在拍摄女包商品视频时，可以采用特写构图的方式拍摄商品的细节特点，如图 5-13 所示。

当然，也不排除有很多马虎的消费者，他们也许不会仔细查看商品细节特点，只是简单地看一下价格和基本功能，觉得合适就马上下单。对于这种类型的消费者，我们可以将商品最重要的特点和功能拍摄下来，在商品视频中展现

出来，让他们快速看到商品的优势，从而促进成交。

图 5-13

5.2　7种构图手法

对于电商商品视频来说，好的构图是整体画面和谐的基础，再加上光影的表现、环境的搭配和商品本身的特点进行配合，可以使商品视频大放异彩。下面介绍电商商品视频的 7 种构图手法。

5.2.1　中心构图

中心构图即将商品置于画面正中间进行取景。其最大的优点在于主体突出、明确，而且画面可以达到上下左右平衡的效果，使消费者的视线自然而然地集中到商品上，如图 5-14 所示。

图 5-14

5.2.2 三分构图

　　三分构图是指将画面用两横或两竖的线条，平均分割成三等份，将商品放在某一条三分线上，让商品更突出、画面更美观。图 5-15 所示为横三分构图，图 5-16 所示为竖三分构图。

图 5-15

图 5-16

5.2.3 引导线构图

　　引导线构图是指在画面中用道具或商品本身营造出线条，将商品放置在线条上，这样就能通过线条引导消费者的视线集中在商品上，也能让画面更富有变化。

引导线可以是直线，也可以是曲线。图 5-17 所示是利用雨伞本身构成直线引导；图 5-18 所示则是利用不规则木盘的边缘构成曲线引导，将耳环放置在曲线上，为画面增添了几分柔和。

图 5-17

图 5-18

5.2.4 三角构图

三角构图主要是指画面中有 3 个视觉中心，或者用 3 个点来安排景物构成一个三角形，这样拍摄的画面极具稳定性。三角构图包括正三角形（安定、踏实）、斜三角形（生动、灵活性）或倒三角形（明快、紧张感、有张力）等不同形式。

图 5-19、图 5-20 所示的三角构图示例中，摆放的商品在画面中刚好形成了一个三角形，在创造平衡感的同时还能为画面增添更多动感。需要注意的是，这种三角构图法一定要自然而然，仿佛构图和视频融为一体，而不是刻意为之。

图 5-19

图 5-20

5.2.5 前景构图

前景构图是指为商品添加合适的前景，从而增加画面的层次感和美观度，也能减少画面的枯燥和乏味。图 5-21 所示为前景构图示例，可以看到在商品的前面摆放了一些绿植和道具，营造出居家温馨的氛围，让消费者更有代入感。

图 5-21

5.2.6 对称构图

对称构图是指在画面中借助商品本身或其他道具营造出对称图像。对称构图的形式多种多样，包括上下对称、左右对称、斜线对称、多重对称以及全面

对称。

　　图 5-22 所示为左右对称构图示例，可以看到画面以中间的竖线为对称轴，轴的左右两边完全对称。

图 5-22

　　图 5-23 所示为全面对称构图示例，可以看到画面满足了上下、左右和斜线对称，这得益于雨伞自身的构造，商家在拍摄时可以根据商品自身的特性来决定运用哪种构图手法，这样得到的画面效果更加自然和谐。

图 5-23

5.2.7　留白构图

　　留白构图，顾名思义，就是在画面中留出一定的空白位置。这样做有两个

目的：一是为后期添加文字、贴纸等装饰留出空间；二是减少画面的杂乱感，提升消费者的视觉体验。

图 5-24 所示为不留出空白位置的构图，如果商家想在这两张图上添加文字，有 3 种方法：一是将文字的字号缩小；二是让文字遮住部分商品；三是将文字拆开散落放置。无论使用哪种方法，得到的画面效果都不会非常美观，而且还会影响消费者了解商品信息，因此商家在构图时要学会留白。

图 5-24

图 5-25 所示为留白构图示例，可以看到在这两张图中都留有一定的空白，商家在后期处理时可以在这些空白处发挥创意，添加文字和贴纸等。

图 5-25

第 6 章

6 种商品拍摄技法，让你全面掌握拍摄技巧

本章要点

随着短视频的流行，各大电商平台的商品介绍越来越倾向于用视频来呈现，而且视频的转化率要比纯图片更高。不过，商品视频不是随便拍拍就行的，它需要商家掌握不同类型商品的拍摄技法，并了解拍摄时的注意事项，这样才能拍好视频。本章介绍 6 种不同类型商品的拍摄技法和一些拍摄时的注意事项。

6.1 视频的拍摄技法

在传统电商时代，消费者通常只能通过图文信息来了解商品详情，而如今视频已经成为商品的主要展示形式。因此，对于商家来说，在进行店铺装修或者上架商品之前，首先要拍一些好看的商品视频，画面要漂亮，更要真实，必须能够引起消费者的兴趣，这就对拍摄技法提出了一定的要求。本节主要介绍不同种类商品视频的拍摄技法，帮助大家轻松拍出爆款带货视频。

6.1.1 外观型商品

在拍摄外观型商品时，应该重点展现商品的外在造型、图案、颜色、结构、大小等外观特点，建议拍摄思路为"整体→局部→特写→特点"。

图 6-1 所示为仙人掌坐垫商品的主图视频，先拍摄坐垫的整体外观，然后拍摄坐垫的局部细节和特写镜头，最后由模特展示坐垫的做工细节。

图 6-1

网店商品视频拍摄与制作

从入门到精通

如果拍摄外观型商品时有模特出境,还可以增加一些商品的使用场景镜头,展示商品的使用效果,如图 6-2 所示。需要注意的是, 商品的使用场景一定要真实, 很多消费者都是"身经百战"的网购达人,什么是真的, 什么是假的, 他们一眼就能分辨出来, 而且这些人往往都是长期的消费群体, 商家一定要把握住他们。

图 6-2

6.1.2 功能型商品

功能型商品通常具有一种或多种功能, 能够解决人们生活中遇到的难题, 因此拍摄商品视频时应将重点放在功能和特点的展示上, 建议拍摄思路为"整体外观→局部细节→核心功能→使用场景"。

图 6-3 所示为破壁机商品的主图视频, 先拍摄破壁机的整体外观, 然后拍摄破壁机的局部细节和材质, 接着通过多个分镜头来演示破壁机的各种核心功能, 并拍摄破壁机的使用场景和制作的美食成品。

图 6-3

如果拍摄功能型商品时有模特出境，同样也可以添加一些商品的使用场景，如图 6-4 所示。另外，对于有条件的商家来说，也可以通过自建美工团队或外包形式来制作 3D 动画类型的功能型商品视频，更加直观地展示商品的功能，如图 6-5 所示。

图 6-4 　　　　　　图 6-5

6.1.3 综合型商品

综合型商品是指兼外观和功能特色于一体的商品，因此在拍摄这类商品时需要兼顾两者的特点，既要拍摄商品的外观细节，也要拍摄其功能特点，同时还需要贴合商品的使用场景充分展示其使用效果。

如果是生活中经常用到的商品，则最好选择生活场景作为拍摄环境，这样容易引起消费者的共鸣。

例如，手机就是一种典型的综合型商品，不仅外观非常重要，丰富的功能也是吸引消费者的一大卖点。图 6-6 所示为 Redmi K40S 手机的商品主图视频，先通过一个 3D 动画作为片头开场，吸引消费者的眼球，再全方位地展现手机的外观特色和局部细节。

图 6-6

6.1.4 不同材质的商品

不同材质的商品，在拍摄视频时采用的方法也有所区别，下面分别介绍吸光体商品、反光体商品和透明体商品的拍摄技法。

1. 拍摄吸光体商品

例如，衣服、食品、水果和木制品等商品大都是吸光体，比较明显的特点就是它们的表面粗糙不光滑，颜色非常稳定和统一，视觉层次感比较强。因此，在拍摄这种类型的商品视频时，通常以侧光或者斜侧光的布光形式为主，光源最好采用较硬的直射光，这样能够更好地体现出商品原本的色彩和层次感，如图 6-7 所示。

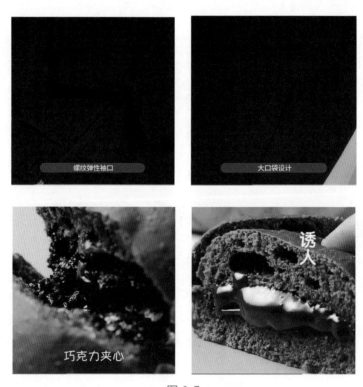

图 6-7

2. 拍摄反光体商品

反光体商品与吸光体商品刚好相反，它们的表面通常都比较光滑，因此具有非常强的反光能力，如金属材质的商品、没有花纹的瓷器、塑料制品以及玻璃商品等，如图 6-8 所示。

图 6-8

在拍摄反光体商品视频时，需要注意商品上的光斑或黑斑，可以利用反光板照明，或者采用大面积的灯箱光源照射，尽可能地让商品表面的光线更加均匀，保持色彩渐变的统一性，使其看上去更加真实。

3. 拍摄透明体商品

如透明的玻璃和塑料等材质的商品，都是透明体商品。在拍摄这种类型的商品视频时，可以采用高调或者低调的布光方法。

（1）高调：使用白色的背景，同时使用背光拍摄，这样商品的表面看上去会显得更加简洁、干净，如图 6-9 所示。

（2）低调：使用黑色的背景，同时可以用柔光箱从商品两侧或顶部打光，或者在两侧安放反光板，呈现商品的线条效果，如图 6-10 所示。

图 6-9

图 6-10

6.1.5 美食类商品

　　美食商品的类型非常多,不同的美食商品拥有不同的外观和颜色,因此拍摄方法也不尽相同。对于水果与蔬菜等食材,这些是比较容易上手的美食商品,商家可以通过巧妙地布局画面的构图、光影和色彩,展现食材的强烈质感。

　　例如,拍摄水果的重点在于表现水果的新鲜和味道的甜美,可以直接拍摄水果的采摘过程和试吃体验,如图 6-11 所示。

图 6-11

图 6-11（续）

在拍摄面点等类型的美食商品时，商家可以增加一些陪体装饰物，让主体不会显得太单调，如图 6-12 所示。

图 6-12

商家还可以拍摄制作面点美食的过程，用镜头记录下美食制作的瞬间，也能拍出美食大片，如图 6-13 所示。

图 6-13

另外，在拍摄美食菜肴时，我们常常会将食材作为主角，其实桌布、餐垫、餐具这些元素也是值得一拍的，它们不仅可以帮助我们更好地进行构图，同时还可以营造画面的氛围感，使拍摄的美食商品视频更加吸引消费者注意力，如图 6-14 所示。

图 6-14

6.1.6 人像模特

在拍摄人像视频时，一定要注意引导模特摆出合适的姿势动作，如笑容、眼神的交流、撩动秀发的手势等，如图 6-15 所示。

当然也有很多人在拍视频时放不开，或者对自己的长相不自信，或者不愿意露脸，或者觉得自己的"侧颜"比较好看，此时我们也可以拍摄模特漂亮的侧面照，如图 6-16 所示。

图 6-15 图 6-16

另外，在拍摄模特的侧面时，模特的神态和动作要自然一些。例如，可以让模特靠在椅子上，抬头望向上方，这样不仅可以捕捉模特面部最立体的仰头幅度，同时还能够凸显画面的情感基调。

在室内或摄影棚拍摄人像的全景画面时，需要尽可能选择空间广阔一些的环境，这样不仅可以方便模特摆姿，同时也可以让摄影师更好地进行构图取景，如图 6-17 所示。另外，我们还需要保持拍摄环境的整洁，将各种装饰物品摆放在合理的位置，从而对人物主体起到更好的衬托作用。

图 6-17

想要拍出有故事感的模特视频，我们需要用画面来讲述故事和感染观众。要做到这一点，画面就必须有一个明确的主题，同时拍摄场景也需要连贯，人物的情绪和服装配饰等都要准确恰当。

在人像视频中，主体人物是画面中的"灵魂"，场景和服饰则是"躯壳"，没有场景的画面通常是非常空洞的。在室外拍摄模特视频时，场景的主要作用是衬托人物，因此最主要的原则就是"尽量化繁为简"，也就是说背景要尽可能地简单干净，不能喧宾夺主，如图 6-18 所示。

图 6-18

⊙ 6.2 拍摄的注意事项

本节将详细介绍一些拍摄过程中的注意事项，帮助大家拍好商品视频。

6.2.1 选择拍摄场景

很多时候，消费者在看到商品视频时，会将视频中的人物想象成自己，想象自己用着视频中的商品，会是一个怎样的感受。因此，电商商品视频的拍摄场景非常重要，合适的场景可以让消费者产生身临其境的画面感，进一步刺激他们下单的欲望。除了合适的场景搭配，还需要让模特与场景互动起来，从而让商品完全融入场景，这样拍出来的视频会更加有吸引力。

图 6-19 所示为一款防滑、耐磨的登山鞋商品视频，很适合在户外场景拍摄，可以让模特穿着鞋子在山路或石头路等路况较差的地方行走，让消费者产生亲身体验的感觉。

图 6-19

如果是皮鞋商品，这种场景就不太适合，这时应尽量选择商务办公等室内场景，如图 6-20 所示。不同的鞋有不同的场景需求，如果将商品放到不和谐

网店商品视频拍摄与制作 从入门到精通

的场景中去拍摄，消费者看着就会觉得很别扭，而且也无法将商品带入这个情景当中。

图 6-20

6.2.2 选择拍摄背景

商品视频的拍摄背景要整洁，可以根据视频的内容对镜头内的场景进行布置，尽可能地营造出商家所需要表达的氛围。

图 6-21 所示为保温壶商品视频，商家在视频中选择桌子和厨房作为拍摄背景，同时布置了水杯、食品作为辅助道具，营造出一种居家的氛围感。而在视频中，模特通过口播和倒水会让消费者进一步产生代入感，从而融入视频的氛围中。

图 6-21

6.2.3 确保光线充足

在拍摄电商商品视频时，环境中的光线一定要充足，这样才能更好地展现商品。图6-22所示为栀子花盆栽商品视频，将窗户作为背景，光线非常柔和明亮，可以让绿色的植物色彩显得更加通透且有层次感。

图6-22

如果光线较暗，建议使用补光灯对商品进行补光，同时注意不要使用会闪烁的光源。

6.2.4 体现商品价值

在拍摄商品视频之前，商家要先确定自己的拍摄构思，即通过什么样的方式来拍摄，以便让商品更好地呈现在消费者眼前。例如，商家可以通过剧本场景或者小故事的方式进行拍摄。对于品牌商品来说，还可以在视频中加入一些品牌特性。

图 6-23 所示就是通过一种亲子剧情故事的拍摄方式，展现出智能手表商品的功能，将商品的使用场景完全融入消费者的日常生活中。

图 6-23

当然，不管商家如何进行构思，在商品视频中都需要体现出商品的价值和用户体验，需要贴近消费者的日常生活，让他们产生看得见、摸得着的体检，这就是最实用的拍摄技巧。图 6-24 所示为智能台灯商品视频，通过演示语音控制台灯自动关闭的功能，让消费者在视频中即可体验到商品为其带来的便捷、舒适的生活方式。

图 6-24

6.2.5 注意拍摄顺序

对于商品视频中的商品展示，建议大家可以拍摄 4 组镜头，依照顺序分别为"正面→侧面→细节→功能"。图 6-25 所示为投屏仪商品视频，下面分别解析各组镜头的拍摄要点。

图 6-25

（1）正面：通过正面角度可以更好地描述商品的整体是什么样的，呈现商品给人带来的第一印象。

（2）侧面：通过不同的侧面，如左侧、右侧、背后、顶部、底部等角度，完整地展示商品。

（3）细节：将商品上一些重要的局部细节部分展示出来，从而更有效地呈现商品的特点和功能。

（4）功能：逐个演示商品的具体功能，让商品与消费者产生联系，解决消费者的难点、痛点。

百搭小红裙

第 7 章

3 种电商视频，带你了解制作技巧

本章要点

商品主页的主图视频、商品详情页中的商详视频，以及在各大短视频平台经常刷到的"种草"视频，都是非常常见且转化率高的电商视频，商家需要学习并掌握它们的制作方法。本章主要介绍主图视频、商详视频和"种草"视频这3种常见的电商视频的基础知识与制作技巧。

7.1 了解主图视频

如今，传统电商平台开始向短视频发力，如淘宝的哇哦视频、苏宁的头号买家以及京东的商品短视频等，各种短视频商品或功能如雨后春笋般不断涌现。在短视频火爆的当下，各大电商平台都在积极布局短视频电商，为商家带来更多的流量渠道和成交场景。

当然，商品视频不是随便发发就能吸引消费者和促成成交的，而是需要商家掌握一定的视频运营技巧。本节将介绍做好主图视频的相关技巧，让商家也能拥有那些短视频博主的惊人带货能力。

7.1.1 主图视频的定义

主图视频，顾名思义，就是在主图前面的视频，位于主图的第一个位置，例如淘宝、拼多多、京东等电商平台都上线了主图视频功能。图7-1所示为京东平台上相关商品的主图视频。

图 7-1

对于新手来说，主图视频是免费发布的，而且主图视频没有门槛，只需要一部手机或相机就可以轻松拍摄。另外，电商平台也会大力扶持视频的营销，后续还会给予更多的资源倾斜。以拼多多平台为例，新开店铺合规经营一段时间即可自动获得主图视频权限。如果商家发现自己还不能上传主图视频，建议根据以下规则进行检查。

- 店铺未缴纳保证金。

- 未绑定银行卡。
- 店铺经营异常。
- 店铺开店时长未超过 30 天。
- 店铺近 90 天内无销量。

7.1.2 主图视频的优势

人类大脑接收信息的偏好为视频 > 图片 > 文字，因此视频更能全方位地传递商品的信息。当商家给商品添加主图视频后，消费者点击主图左下角的播放按钮，即可播放预览视频内容，如图 7-2 所示。

图 7-2

主图视频是消费者进入商品详情页后第一个看到的内容，与轮播图和描述图相比，主图视频可以多维度地展示商品优势，更好地突出展示商品的细节、功能，让消费者对商品有更多的了解，增加消费者的停留时间，提升商品的转化率和收藏加购率，甚至还可以引导搭配。尤其对于想突出自家商品与同款质量不同、板型不同、细节品质不同的商家来说，更应该用视频去加强体现。

图 7-3 所示为有主图视频的椅子，其销量达到了 10 万 +；图 7-4 所示为没有主图视频的椅子，虽然在标题和详情页上下了不少功夫，但销量还是远低于有主图视频的商品。

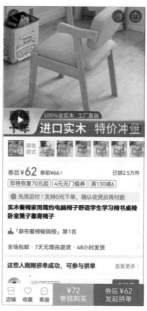

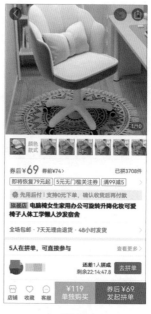

图 7-3　　　　　　　　　　　　　图 7-4

　　主图视频是用来呈现无法用图片展示的商品卖点的，例如鞋类的防砸、防滑、弯折程度，或者行李箱的拉链使用等，如图 7-5 所示。

图 7-5

　　商家也可以借助视频，用对比商品的方式突出优势和卖点。服装类的商品可以借助模特所在的地点转移做场景化的带入，很容易刺激消费者的购买欲望，如图 7-6 所示。而单纯的图片轮播形式并不能吸引买家，给他们带去有说服力的信息。

图 7-6

7.1.3 主图视频的拍摄要求

主图视频在内容上要贴合商品，提升商品转化率的目的性更强。不同平台对于主图视频的拍摄要求也有所区别，下面以拼多多为例，介绍主图视频的拍摄要求。

（1）时长为 60 s 以内，太长了消费者没有耐心看完。

（2）宽高比为 1 ∶ 1、16 ∶ 9 或 3 ∶ 4，如图 7-7 所示。

图 7-7

（3）建议分辨率要大于等于 720 P。

（4）支持 mp4、mov、m4v、flv、x-flv、mkv、wmv、avi、rmvb、3gp 等格式。

（5）禁止上传违禁内容，包括但不限于涉黄、涉暴和站外引流等。

7.1.4 主图视频的拍摄禁忌

主图视频的目的是将实际的商品动态地展现在消费者面前，从而提高商品的转化率。下面介绍一些主图视频的拍摄禁忌，大家一定要注意避免这些误区，否则主图视频只能成为一种摆设。

1. 背景拒绝脏乱差

商品必须是主图视频展示的重要主题，而且为了凸显商品，整个视频画面务必做到干净、整洁，背景不能乱，画面不能过于暗沉。如图 7-8 所示，过于杂乱的背景和昏暗的光线让消费者的注意力难以集中在商品上，主图视频的作用自然就难以发挥出来了。

图 7-8

如图 7-9 所示，这个花瓶主图视频就做得很好，使用纯白的墙和百叶窗作为背景，不仅简单、干净，而且能够突出商品使用的日常场景，让消费者觉得物有所值。

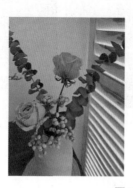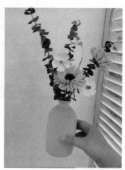

图 7-9

2. 模特行为要合理

商家在拍摄主图视频时，除了要展现商品的卖点，也要注意消费者观看视

频的体验，包括模特行为的合理性。任何在视频中出现的元素都有可能影响到消费者的观看体验，千万不要因为这些细节问题引起消费者的反感。

例如，服装类和鞋包类的主图视频，通常都会采用模特试穿的展示形式，很多都是直接采取模特快速切换姿势拍商品照片的方式，这样是无法完整展示出真实的穿着场景的，而且还会引起消费者的反感和怀疑。

另外，很多商家直接将做站外推广的视频搬到了主图视频的位置，这样消费者看了之后可能会怀疑商品的真实性。在图 7-10 所示的这个主图视频中，消费者看到字幕上的"快点击下方链接购买吧～"，就知道这是搬运的站外推广视频，他们心里肯定会猜疑视频中的商品和商家卖的商品到底是不是同一款。

图 7-10

因此，商家一定要注意主图视频中的这些小细节，视频做好后要多检查，有哪些不合理的地方要及时进行优化，提升消费者的观看体验。

3. 注重视频开端

在利用一些视频软件剪辑时，开头会带上软件的片头、广告或水印，而且持续时间比较长，这会大大降低消费者的观看欲望，如图 7-11 所示。在遇到这种情况时，商家可以更换电脑自带的剪辑软件，再进行一些简单操作，去掉这种片头即可。

图 7-11

7.1.5 主图视频的上传

给商品上传主图视频对营销效果是很有帮助的。以拼多多平台为例，该平台中的主图视频又称为轮播视频，商家可以在发布商品时，在"基本信息→商品轮播视频"处单击"上传视频"按钮进行上传，如图 7-12 所示。

图 7-12

淘宝则可以通过手机千牛 App 上传主图视频，在"工作台"中找到"短视频"功能并点击进入，然后点击"主图视频"按钮，进入后可以选择"自由拍摄""视频模板拍摄"或"本地视频剪辑"等选项，为相关商品设置主图视频。

⊕ 7.2 主图视频的剧本

剧本是视频内容的重要组成部分。许多消费者之所以喜欢刷短视频，主要就是因为许多短视频的剧本情节设计得非常吸引人。对于电商商品视频来说，剧本的设计不仅需要丰富的想象力，同时还应该将剧本与商品进行充分融合。

具体来说，商家可以重点从商品视频的剧本设计和抓住消费者的消费心理这两个方面进行思考。本节主要以服装类商品为例，介绍 5 种常见的商品视频剧本类型，帮助商家打开思路，写出符合自己商品特色的视频剧本。

7.2.1 剧本 1：保证画面好看

这种剧本类型对于拍摄条件的要求比较高，如漂亮的模特和背景缺一不可。商家可以选择室内摆拍场景或者街拍场景来作为背景，让模特摆 Pose（姿势），或者走走路，总之怎么好看怎么拍即可，如图 7-13 所示。

图 7-13

以服装商品为例，可以多拍模特穿上服装后的上身效果，相关技巧如图 7-14 所示。当然，不仅模特要美丽动人，同时商家在拍摄时还需要给视频添加一些滤镜或美颜效果，以及契合主题的背景音乐，让画面显得更加美观，更能打动消费者。后期的视频处理对于软件的要求不高，大部分的视频剪辑工具都可以胜任。

服装模特拍摄技巧 —— 从模特的正面、侧面、背面等多个角度去拍摄

拍摄模特缓慢转身的镜头，360°展示上身效果

让模特站在上坡路、台阶等高处，或放低镜头仰拍

图 7-14

这类剧本的关键在于拍摄商品的使用场景，比较适合服装、鞋类和化妆品等类目，相关示例如图 7-15 所示。

图 7-15

7.2.2 剧本 2：借助道具进行展示

在拍摄商品视频的过程中，商家可以使用各种道具，以证明商品的品质优势，向消费者充分表明自己的商品材料好、做工好和质量好。下面介绍一些桌布类商品常用的拍摄道具和拍摄方法。

（1）叉子：商家可以在商品视频中用叉子在桌布上摩擦，向消费者展现桌布的防刮耐磨，如图 7-16 所示。

图 7-16

（2）打火机：用打火机烧桌布表面，以此来展现桌布的耐高温性能，如图 7-17 所示。

图 7-17

（3）酱油 + 抹布：在桌布上倒一些酱油，用抹布擦干净，证明桌布的防水防污性能，如图 7-18 所示。

图 7-18

专家提醒　使用道具拍摄商品视频时，不仅要添加合适的背景音乐，同时还需要加上解说字幕。因为很多电商平台的主图视频默认是静音的，消费者如果不主动点击喇叭图标开启声音，是听不到任何声音的。所以，商家必须给商品视频添加字幕，从而将每一步所展示的商品特点进行解说，让消费者一目了然。

7.2.3 剧本 3：把握消费者需求

对于商家来说，必须准确把握消费者的需求，否则你的商品很难引起消费者的兴趣，那么自然也难以吸引他们下单了。

这种类型的剧本需要商家认真策划，同时还需要搭配实际使用场景进行说明。例如，胖女孩买衣服的需求就是"显瘦"，那么针对这类消费者需求，商家在策划视频的剧本时，必须考虑下面几个因素。

（1）衣服的上身效果不能太紧，否则效果会适得其反，让肥肉无所遁形。

（2）衣服不能太宽松，这样看起来会显得太普通，甚至有点像"大妈装"。

（3）突出自身商品的优势亮点，如"修腿神器，修饰各式各样的瑕疵腿""减龄显瘦，胖妹妹收腰气质夏装"等。图 7-19 所示为大码半身裙商品的主图视频，就是以"胖 MM"这个剧本作为特色亮点来拍摄的，既满足了微胖女孩的购物需求，同时还满足了她们对美好生活的向往。

拍摄这种类型的商品视频剧本，有一个非常重要的前提，那就是模特在镜头前的表现力要强，能够表现商品的风格、主题、立意和特点。同时，商家还可以借助光线、拍摄角度、背景音乐和后期调色，烘托短视频的气氛，起到画

龙点睛的作用，让模特更有表现力，如图 7-20 所示。

图 7-19

图 7-20

7.2.4 剧本 4：展示穿搭技巧

当消费者看到商家的商品后，如果商家能够给他一个必买的理由，相信消费者就会毫不犹豫地下单。例如，很多女孩子在买衣服的时候，常常会想："我买了这条裤子后，该穿什么样的衣服进行搭配呢？"此时，商家便可以在短视频中向消费者展示商品的穿搭技巧，并以此为剧本进行拍摄。

图 7-21 所示的主图视频展示的是休闲风格的"吊带背心 + 阔腿裤"搭配方案，非常适合在逛街场景中穿着。

如果商家没有模特，也可以将搭配好的衣服和裤子挂在一起，或者铺开放在一起，告诉消费者如何进行穿搭，如图 7-22 所示。总之，要拍摄这种商品视频，商家不仅要懂得穿搭技巧，还需要有用于搭配的服装，并添加合适的背景音乐。

图 7-21

图 7-22

7.2.5 剧本 5：制作 PPT 式主图视频

很多不会拍摄商品视频的商家，或者没有商品和模特资源的商家，可以直接用商品主图制作幻灯片形式的主图视频，如图 7-23 所示。

图 7-23

117

商家在策划这类商品视频剧本时，可以借助对比竞品的方式，突出自己的商品优势和卖点，增加视频的说服力。

7.3 认识商详视频

商详视频是对商品的使用方法、材质、尺寸、细节等方面的内容进行展示，同时有的商家为了拉动店铺内其他商品的销售，或者提升店铺的品牌形象，还会在商详视频中添加搭配套餐、公司简介等信息，以此来树立和创建商品的形象。

7.3.1 商详视频的好处

商详视频通常位于商品详情页的顶部位置，可用于展示商品详情页的全部内容，如图 7-24 所示。商详视频能够有效利用手机屏幕可以聚焦信息的特点，为消费者提供一个更加纯粹、直观的购物场景，让他们通过视频即可充分了解商品的方方面面。

图 7-24

如果消费者已经看到了商品详情页，则说明他对该商品有一定的兴趣，而商详视频与图文内容相比，可以更细致、直观、立体、全方位地展示商品的卖

点和优势，能够有效刺激消费者下单，提高商品转化率。

 商详视频最长可达 3 min（以拼多多为例），对剧本的创作更加灵活多变，商家可以将自己的商品更好地融入视频中，从多个角度提升店铺和商品的形象，更好地建立与消费者之间的信任。

7.3.2 商详视频的要求

通过视频加文字和图片制作的商品详情页，点击率通常会更高，点击率高了，商品销量也就上去了。那么，商详视频有哪些要求呢？

拼多多平台对于商详视频的要求如下。

- 尺寸比例：16：9。

- 时长：3 min 以内。

- 建议分辨率：≥ 720 P。

- 视频格式：支持 mp4、mov、m4v、flv、x-flv、mkv、wmv、avi、rmvb、3gp 等格式。

- 禁止上传违禁内容：包含但不限于涉黄、涉暴、站外引流等内容。

淘宝平台对于商详视频的要求如下。

- 内容要求：不能涉及违反主流社会文化、反动政治题材、色情暴力等元素，不能侵害他人的合法权益，不能含有侵犯版权的视频片段。

- 支持的视频格式：wmv、avi、mpg、mpeg、3gp、mov、mp4、flv、f4v、m4v、m2t、mts、rmvb、vob 和 mkv 等格式。

- 视频分辨率：尽量为 1280 px × 720 px。

另外，在淘宝上通过不同渠道上传视频时，要求也有所差别。

（1）电脑端主图视频：视频时长 ≤ 60 s，视频尺寸比例为 1：1，分辨率 ≥ 540 px × 540 px，一个视频只能绑定一个商品。

（2）电脑端商详视频：视频容量 ≤ 300 MB，视频时长 ≤ 10 min。

（3）手机端主图视频和商详视频：视频时长 ≤ 60 s。

（4）手机端店铺首页视频：视频时长 ≤ 2 min。

（5）微淘视频：视频时长 ≤ 3 min。

7.3.3 商详视频的拍摄思路

优秀的商详视频通常包括商品卖点、品牌故事、设计理念等内容，在拍摄时要尽量多一些创意，用创意将商品的功能和卖点展现出来。

商家可以想一想自己做商详视频的目的是什么，是想用来打新，还是讲解商品的使用方法，或者是做商品促销推广。总之，商家只有先明确商详视频的使用目的，才能做出符合要求的作品，从而精准定位视频受众。

（1）明确受众：这是拍摄商详视频的基本前提，也就是说商家的视频拍出来是给谁看的。商家需要根据不同的受众进行市场分析，了解视频受众的年龄、地域、兴趣、习惯等数据，从而得到精准的客户诉求，这样才能拍出更有针对性的商详视频，拍摄的视频播放率才会更高，转化效果也会更好。

（2）添加创意：要实现差异化的商品宣传，创意必不可少，如果仅用老套固化的视频拍摄方式，很容易让消费者厌倦。因此，在商详视频中添加创意已经越来越成为刚需，拍摄者需要提高自身的构思能力，将商品的价值和内涵与视频画面的视觉冲击相结合，并将其转化为能够看得见、摸得着的体验，同时还要注重价值的表达。

总而言之，商详视频的拍摄目的是让潜在消费者更加全面、直观地了解商品卖点，因此拍摄时需要满足以下要求，如图 7-25 所示。

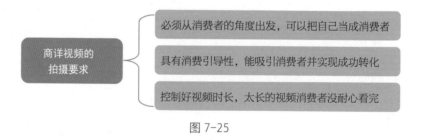

图 7-25

7.3.4 商详视频的制作规则

各电商平台对于商详视频都有很严格的条件规范，商家如何才能做出符合平台规则的视频呢？下面从 4 个方面分析商详视频的常见制作规则，如图 7-26 所示。

网店商品视频拍摄与制作 从入门到精通

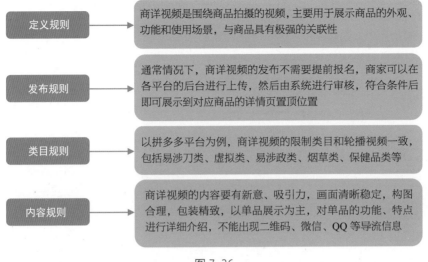

定义规则	商详视频是围绕商品拍摄的视频，主要用于展示商品的外观、功能和使用场景，与商品具有极强的关联性
发布规则	通常情况下，商详视频的发布不需要提前报名，商家可以在各平台的后台进行上传，然后由系统进行审核，符合条件后即可展示到对应商品的详情页置顶位置
类目规则	以拼多多平台为例，商详视频的限制类目和轮播视频一致，包括易涉刀类、虚拟类、易涉政类、烟草类、保健品类等
内容规则	商详视频的内容要有新意、吸引力，画面清晰稳定，构图合理，包装精致，以单品展示为主，对单品的功能、特点进行详细介绍，不能出现二维码、微信、QQ等导流信息

图 7-26

7.3.5 商详视频的发布入口

以拼多多平台为例，普通店铺新入驻时无法立即获取商详视频权限，商家可向对接运营申请开通。如果店铺运营一段时间后仍然没有商详视频权限，建议商家检查店铺保证金、绑定银行卡和经营的商品类目是否可发送商详视频。拥有商详视频权限的商家，可以在拼多多商家后台的"编辑商品"页面找到商详视频的发布入口，单击"上传视频"按钮，如图 7-27 所示。

图 7-27

淘宝商家则可以打开千牛卖家工作台，在商品的"宝贝管理"页面选择需要编辑的宝贝详情页，然后单击"宝贝视频"下方的"选择视频"按钮，如

图 7-28 所示。需要注意的是，"宝贝视频"功能需要购物视频服务才能使用。

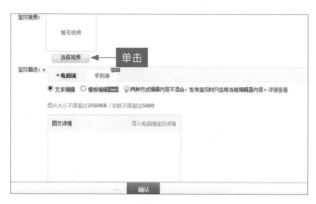

图 7-28

◈ 7.4 策划商详视频

与单调的文字和图片相比，视频的内容更丰富，记忆线也比较长，信息传递更直接和高效，一个优秀的商详视频能带来更好的销售业绩。如今，短视频、直播带货异常火爆，消费者已经没有足够的耐心去浏览商品的图文信息，因此商详视频的重要性不言而喻。本节将重点介绍商详视频的内容策划技巧，帮助商家打造优质的商详视频。

7.4.1 展示商品细节

商家可以从消费者关注的信息中提炼商品属性，也可以将分类页中的"筛选"菜单中的商品属性作为参考，然后通过商详视频更加直观、清晰地向消费者展示商品的相关细节。例如，卖鞋子的商家可以通过商详视频展示面料、鞋垫、鞋底、跟高、内里、颜色和尺码等商品细节，如图 7-29 所示。

图 7-29

图 7-29 （续）

7.4.2 展示商品卖点

　　商家可以通过消费者评论、客服反馈、竞品的差评内容以及其他数据分析工具，找到消费者的痛点，然后结合自己的商品提炼相关的特色卖点。

　　以卖雨伞的商家为例，可以在主图视频中展示商品坚固、耐用、美观的特点，然后通过商详视频呈现防雨、防紫外线、自动开收、强力抗风、方便携带等信息。如果竞品没有做商详视频而你做了，那么这些就是你的商品卖点，可以帮助你提升消费者的好感和信任度，如图 7-30 所示。

图 7-30

7.4.3 拍摄操作教程

　　当商品需要安装或者功能比较复杂时，如果只是用抽象的图文或说明书来

展示这些操作信息，消费者可能很难看懂，通常都会再次去咨询客服，这就增加了商家的运营工作，而且部分不会操作的消费者甚至会直接给出差评。

此时，商家可以通过商详视频更直观、细致地演示商品的使用方法，做到一劳永逸，提升消费者的购物体验，相关示例如图 7-31 所示。

图 7-31

7.4.4 展示商品功能

如今，随着各种商品的不断改进，功能也变得越来越丰富，比较典型的就是手机，除了基本的电话功能外，还加入了摄影、电视、上网、支付等众多的功能。商详视频可以呈现商品的不同功能和用法，其说服力要远超文字和图片，而且会让商品变得更接地气，特别适合家居生活和厨房家电等类型的商品，如图 7-32 所示。

图 7-32

商详视频不仅简单明了，而且可以直击消费者痛点，让消费者深入了解商品的相关信息，增加消费者在商品详情页的停留时间，并形成"种草"效果，快速达成交易。

7.4.5 搭建体验场景

例如，卖吸尘器的商家可以策划一个家庭中难以触及的卫生盲区的场景，

然后拍摄自己的吸尘器可以攻克各种清洁难题的视频，采用代入式的体验来激发消费者的内心需求，从而提升商品转化率，如图 7-33 所示。

图 7-33

很多时候，消费者打开淘宝或拼多多等软件时只是随意翻看，并没有很明确的购买需求，但如果他们点开了商详视频，说明已经对该商品产生了浓厚的兴趣。此时，商家需要深挖这些消费者的潜在购物需求，通过商详视频将他们带入具体场景中，将其转化为自己的意向客户。

7.4.6 进行品牌宣传

对于品牌商家来说，可以在商详视频中突出自己的品牌优势，如将拍过的品牌广告片、自制的宣传片或者新闻媒体的采访视频等放到商品详情页中进行展示，如图 7-34 所示，从而让消费者更信任商家，增强他们对商品和售后的信心。

图 7-34

7.5 了解"种草"视频

如今，短视频已经成为新的流量红利阵地，具有高效曝光、快速涨粉和有

效变现等优势。在短视频中出现了很多"种草"视频，它们借助短视频的优势为电商商品提供了更多的流量和销量。

7.5.1 电商短视频的类型

电商短视频主要包括商品"种草"型、直播预热型和娱乐营销型 3 种类型，不同类型的电商短视频其内容定位也有所差异，如图 7-35 所示。

图 7-35

7.5.2 "种草"视频的优势

相对于图文内容来说，短视频可以使商品"种草"的效率大幅提升。因此，"种草"视频有着得天独厚的带货优势，可以让消费者的购物欲望变得更加强烈，其主要优势如图 7-36 所示。

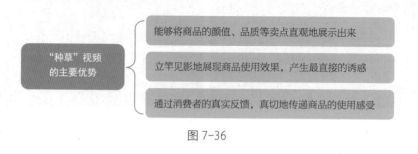

图 7-36

7.5.3 "种草"视频的类型

"种草"视频不仅可以告诉潜在消费者你的商品如何好，还可以快速建立

信任关系。"种草"视频的带货优势非常多，其基本类型如图 7-37 所示。

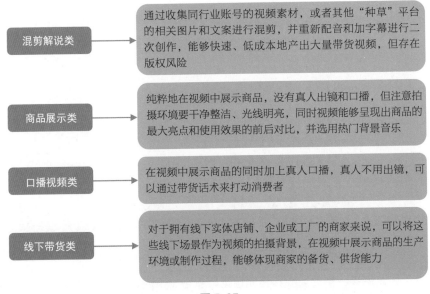

混剪解说类	通过收集同行业账号的视频素材，或者其他"种草"平台的相关图片和文案进行混剪，并重新配音和加字幕进行二次创作，能够快速、低成本地产出大量带货视频，但存在版权风险
商品展示类	纯粹地在视频中展示商品，没有真人出镜和口播，但注意拍摄环境要干净整洁、光线明亮，同时视频能够呈现出商品的最大亮点和使用效果的前后对比，并选用热门背景音乐
口播视频类	在视频中展示商品的同时加上真人口播，真人不用出镜，可以通过带货话术来打动消费者
线下带货类	对于拥有线下实体店铺、企业或工厂的商家来说，可以将这些线下场景作为视频的拍摄背景，在视频中展示商品的生产环境或制作过程，能够体现商家的备货、供货能力

图 7-37

如图 7-38 所示，通过将商品的加工车间作为视频拍摄背景，能够将商品的原始面貌展现给消费者，画面更真实，更容易实现转化。

图 7-38

7.5.4 如何打造爆款视频

任何事物的火爆都需要借助外力，而爆品的锻造升级也是如此。在这个商品繁多、信息爆炸的时代，如何引爆商品是每一个商家都值得思考的问题。从

"种草"视频的角度来看，打造爆款需要做到以下几点，如图7-39所示。

打造爆款"种草"视频的关键点
- 视频前3 s展现精华，快速把观众带入营销场景
- 提供商品之外的有价值或能产生情感共鸣的信息
- 真实地还原商品的使用体验和效果，可信度要高
- 建立独有的标签打造人设，形成个性化的辨识度

图7-39

7.5.5 "种草"视频的发布流程

目前，很多电商平台对于"种草"视频的扶持力度都非常大，如拼多多就提供了优先审核、推荐加成和专属运营等权益。下面以拼多多平台为例，介绍发布"种草"视频的基本流程。注意，拥有直播权限且店铺关注数≥1的商家才可以发布视频。

步骤 01 打开拼多多商家版App，进入"多多直播"界面，点击右下角的"上传视频"按钮，如图7-40所示。

步骤 02 进入"全部视频"界面，选择要发布的视频，如图7-41所示。

图7-40

图7-41

网店商品视频拍摄与制作

从入门到精通

步骤 03　进入"编辑视频"界面，在此可以设置视频的封面和标题，如图 7-42 所示。注意，视频标题为非必填项目，限制在 40 个字符以内。

步骤 04　点击"选择商品"按钮，进入"添加商品"界面，商家可以通过店铺商品或商品 ID 来添加商品，如图 7-43 所示。

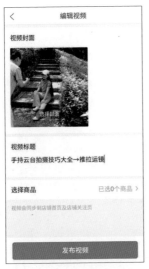

图 7-42　　　　　　　　　　图 7-43

步骤 05　在"编辑视频"界面点击"发布视频"按钮，即可发布视频，并显示发布进度，如图 7-44 所示。

步骤 06　稍等片刻，即可成功发布视频，同时进入审核阶段，如图 7-45 所示。

图 7-44　　　　　　　　　　图 7-45

审核通过后，消费者即可在店铺首页或店铺关注页中看到该视频。需要注意的是，禁止发布的视频内容情况包括但不限于以下几种。

- 不得违规推广，包括但不限于售卖假冒或盗版商品等。
- 不得发布违禁商品。
- 不得存在易导致交易风险的行为。
- 不得侵犯他人权益。
- 不得宣传第三方平台信息，禁止为第三方平台导流。

如果"种草"视频和商品的关联性很强，商家也可以在视频中添加商品链接，这样观众在观看视频时可以直接点击"购买视频同款商品"按钮进入商品详情页，能够缩短下单路径，有效提升商品的转化率。

7.6 了解禁忌和要求

商家在制作"种草"视频时，对于内容的拍摄和策划一定要符合平台规则，否则可能会影响视频的流量，甚至还可能会被平台删除或封号。本节将以拼多多平台为例，详细介绍"种草"视频的禁忌和要求。

7.6.1 禁忌 1：格式低质

如果视频的画面非常模糊，无法看清其中的内容，这种明显的格式低质视频是无法通过平台审核的。

下面还列出了其他的一些格式低质问题。

- 视频带有明显的水印，影响观众观看。
- 视频画面被严重裁剪，导致画面不完整。
- 视频的边框部分过大，而主体内容面积太小，不到整体画面比例的1/3。
- 视频画面出现倾斜、变形、拉伸、压缩等问题。
- 视频是直接对着屏幕拍的，或者由简单的图片组成的。
- 视频中的空白屏、黑屏内容大于 10 s。
- 视频杂音过大，或者长时间没有声音。
- 视频进行了过度的变速或变声处理，无法听清其中的内容。

7.6.2 禁忌 2：内容质量有误或无价值

视频的内容质量出现问题，或者内容是毫无价值的垃圾信息，相关问题如图 7-46 所示。

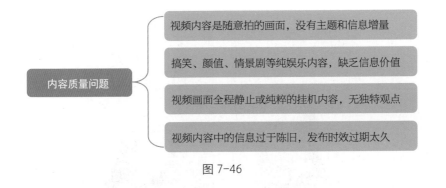

图 7-46

7.6.3 禁忌 3：视频内容为广告

"种草"视频尽量不要直接使用商品主图视频，或者为纯商业广告，相关问题如图 7-47 所示。

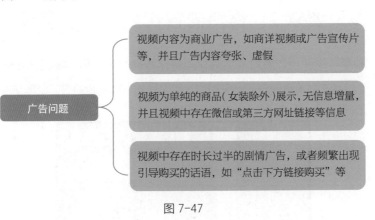

图 7-47

7.6.4 要求 1：视频封面的标准

"种草"视频的封面要择优选择，同时不能出现上述低质内容，并确保封面图片清晰美观，能够看清其中的人脸、画面细节和内容重点等，相关示例如图 7-48 所示。另外，封面不能采用纯色的图片，或者随意截取视频中的某一帧，

必须能够展现一定的内容信息。

　　"种草"视频的封面尺寸为 9 ：16，标题要控制在 20 个字以内，不做"封面党""标题党"。同时，封面文案的配字大小和颜色都要合适，必须能够看清楚，同时不能出现错别字、乱用标点等情况，相关示例如图 7-49 所示。

图 7-48　　　　　　　　　　　图 7-49

7.6.5 要求 2：保持内容优质和画质清晰

　　"种草"视频可以将日常生活作为创作方向，包含但不限于这几类：穿搭美妆、生活技巧、美食教学、健康知识、家居布置、购买攻略等，如图 7-50 所示。

图 7-50

　　以拼多多平台为例，"种草"视频的基本要求为：视频大小≤ 200 M；格式为 mp4；尺寸为 720 P；建议比例为 9 ：16 的竖版；帧率为 2 fps；时长为

10 ~ 60 s。

"种草"视频的声音和画质都必须清晰，最好有字幕配置，同时无违规、虚假、站外引流、不当言论、恶心恐怖等内容。"种草"视频的内容要有意义、有价值，不能是纯搞笑、纯娱乐、纯音乐或监控录像等内容。

7.7　掌握制作技巧

很多视频商家最终都会走向带货这条商业变现之路，而"种草"视频能够为商品带来大量的流量转化，同时让商家获得丰厚的收入。本节将介绍"种草"视频的相关制作技巧，帮助商家快速提升视频的流量和转化率。

7.7.1　做好账号定位

在你准备进入"种草"视频领域，开始注册账号之前，首先一定要对自己进行定位，对将要拍摄的视频内容进行定位，并根据这个定位来策划和拍摄视频内容，这样才能快速形成独特鲜明的人设标签。

商家要想成功带货，还需要通过"种草"视频来打造主角人设魅力，让大家记住你、相信你，相关技巧如图 7-51 所示。

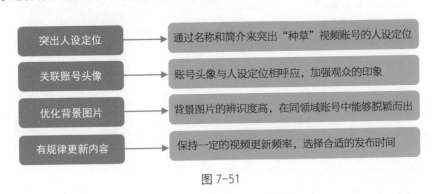

突出人设定位	→	通过名称和简介来突出"种草"视频账号的人设定位
关联账号头像	→	账号头像与人设定位相呼应，加强观众的印象
优化背景图片	→	背景图片的辨识度高，在同领域账号中能够脱颖而出
有规律更新内容	→	保持一定的视频更新频率，选择合适的发布时间

图 7-51

只有做好"种草"视频的账号定位，我们才能在观众心中形成某种特定的标签和印象。标签指的是短视频平台给消费者的账号进行分类的指标依据，平台会根据消费者发布的视频内容，给消费者打上对应的标签，然后将消费者的内容推荐给对这类标签作品感兴趣的观众。这种个性化的流量机制不仅提升了拍摄者的积极性，而且也增强了观众的消费体验。

例如，某个平台上有 100 个消费者，其中有 50 个人都对美食感兴趣，而还有 50 个人不喜欢美食类的短视频。此时，如果你刚好是拍美食的账号，但没有做好账号定位，平台没有给你的账号打上"美食"这个标签，此时系统会随机将你的视频推荐给平台上的所有人。这种情况下，你的视频作品被消费者点赞和关注的概率就只有 50%，而且由于点赞率过低会被系统认为内容不够优质，而不再给你推荐流量。

相反，如果你的账号被平台打上了"美食"的标签，此时系统不再随机推荐流量，而是精准推荐给喜欢看美食内容的那 50 个人。这样，你的视频获得的点赞和关注的比例就会非常高，从而获得系统给予更多的推荐流量，让更多人看到你的作品，并喜欢上你的内容。因此，对于"种草"视频的商家来说，账号定位非常重要，下面笔者总结了一些账号定位的相关技巧，如图 7-52 所示。

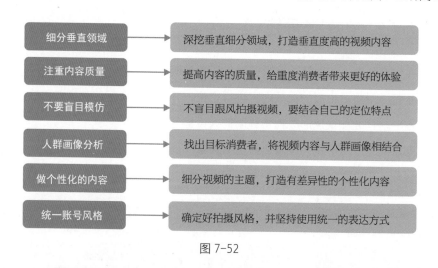

图 7-52

> **专家提醒** 以抖音短视频平台为例，根据某些专业人士分析得出一个结论，即某个视频作品连续获得系统的 8 次推荐后，该作品就会获得一个新的标签，从而得到更加长久的流量扶持。

7.7.2 借助场景完成植入

在"种草"视频的场景或情节中引出商品，这是非常关键的一步，这种软植入方式能够让营销和内容完美融合，让人印象颇深，相关技巧如图 7-53 所示。

简单而言，归纳当前"种草"视频的商品植入形式，大致包括台词表述、剧情题材、特写镜头、场景道具、情节捆绑，以及角色名称、文化植入、服装

提供等,手段非常多,不一而足,商家可以根据自己的需要选择合适的植入方式。

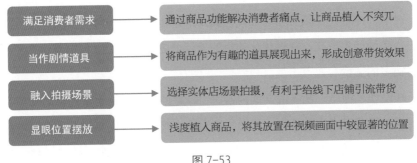

图 7-53

7.7.3 突出商品功能

每个商品都有其独特的质感和表面细节,商家在拍摄的"种草"视频中成功地表现出这种质感细节,可以大大地增强商品的吸引力。同时,在视频中展现商品时,商家可以从功能用途上找突破口,展示商品的神奇用法,如图 7-54 所示。

图 7-54

"种草"视频中的商品一定要真实,必须符合消费者的视觉习惯,最好真人试用拍摄,这样更有真实感,可以增加消费者对你的信任度。

除了简单地展示商品本身的"神奇"功能,还可以"放大商品优势",即在已有的商品功能上进行创意表现。

7.7.4 优化视频标题

对于"种草"视频的标题来说，其作用是让消费者能搜索到、能点击，最终进入店铺产生成交。标题优化的目的是获得更高的搜索排名、更好的客户体验、更多的免费有效点击量。

在设计"种草"视频的文案内容时，标题的重要性在于决定你的视频是否有足够给消费者点击的理由。切忌把所有卖点都罗列在视频标题中，记住标题的唯一目标是让消费者直接点击。下面给大家总结一下写好一个"种草"视频标题要注意的几个关键点。

- 你要写给谁看——消费者定位。
- 他的需求是什么——消费者痛点。
- 他的顾虑是什么——打破疑虑。
- 你想让他看什么——展示卖点。
- 你想让他做什么——吸引点击。

商家不仅要紧抓消费者需求，而且要用一个精练的文案表达公式来提升标题的点击率，切忌絮絮叨叨，毫无规律地罗列堆砌相关卖点。

7.7.5 撰写优质文案

"种草"视频的文案相当重要，只有踩中消费者痛点的文案才能吸引他们去购买视频中的商品。商家可以多参考小红书等平台中的同款商品视频，找到一些与自己要带货的商品特点相匹配的文案，这样能够提升创作效率，如图 7-55 所示。

图 7-55

后期制作篇

第 8 章

淘宝、天猫主图视频《陶瓷风铃》

本章要点

在淘宝、天猫等电商平台上，经常能看到商品的主图前还有一个视频，这个视频就是主图视频，消费者可以通过它对商品有初步的认识和了解。主图视频的制作非常简单，商家运用剪映 App 就能完成制作，本章主要介绍具体的制作方法。

⊕ 8.1 视频效果展示

【效果展示】：商家可以根据自己的需求，运用剪映 App 制作出画面精美的主图视频，让消费者在看到商品主图和进入商品主页后能迅速被吸引，从而提高消费者的停留时间和下单率，效果如图 8-1 所示。

扫码看案例效果

图 8-1

8.2 制作流程讲解

制作一个完整的主图视频需要经过导入素材、剪辑时长、设置转场、添加滤镜、添加文字、添加特效、添加音乐和设置视频封面 8 个步骤。本节主要介绍运用剪映 App 制作商品主图视频的操作方法。

8.2.1 导入商品素材

剪辑的第一步就是将素材导入剪映中，如果商家的手机中照片、视频文件比较多，可以在相应的文件夹中进行选择，这样既能节省时间，也能避免出现选错素材的情况。下面介绍在剪映 App 中导入素材的具体操作方法。

步骤 01 在手机屏幕上点击剪映图标，进入剪映主界面，点击"开始创作"按钮，如图 8-2 所示。

步骤 02 执行操作后，进入"照片视频"界面，①点击"照片视频"按钮；②在弹出的列表中选择"第 8 章"选项，如图 8-3 所示，即可进入"第 8 章"界面。

图 8-2 图 8-3

步骤 03 在"第 8 章"的"视频"选项卡中，①选择要导入的视频素材；②选中"高清"复选框，如图 8-4 所示。

步骤 04 ①切换至"照片"选项卡；②选择要导入的照片素材；③点击"添加"按钮，如图 8-5 所示，即可将所有素材导入视频轨道中。

网店商品视频拍摄与制作

从入门到精通

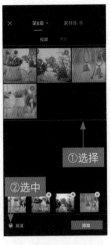
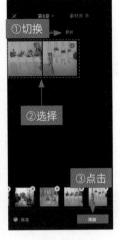

图 8-4　　　　　　　　　图 8-5

8.2.2 剪辑素材时长

扫码看教学视频

一个好的主图视频时长不能太长，否则消费者很难有耐心看下去。因此，商家要对素材画面进行选取。下面介绍在剪映 App 中剪辑素材时长的具体操作方法。

步骤 01　①选择第 2 段素材；②按住素材右侧的白色拉杆将其时长调整为 3.3 s，如图 8-6 所示。

步骤 02　用与上面同样的方法，将第 4 段素材的时长调整为 2.3 s，如图 8-7 所示。

图 8-6　　　　　　　　　图 8-7

步骤 03　①选择视频轨道中的第 5 段素材；②拖曳时间轴至相应位置；

③在工具栏中点击"分割"按钮，如图8-8所示，即可分割素材。

步骤 04 ①选择后半段素材；②在工具栏中点击"删除"按钮，如图8-9所示。

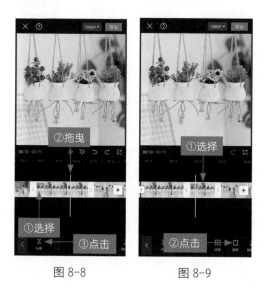

图 8-8 图 8-9

步骤 05 用与上面同样的方法，对第6段素材进行分割删除处理，并调整其时长，效果如图8-10所示。

步骤 06 第1次使用剪映App的商家可能会发现在视频轨道的末尾有一段剪映自动添加的片尾，这样的片尾会影响消费者的观看体验，也会增加视频的时长，所以需要删除，可以①选择片尾素材；②在工具栏中点击"删除"按钮，如图8-11所示。

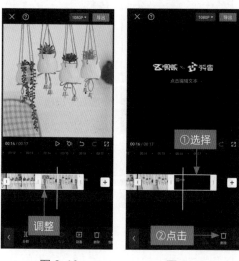

图 8-10 图 8-11

网店商品视频拍摄与制作

从入门到精通

如果商家不想要剪映自动添加的片尾，可以关闭自动添加片尾的功能。具体的操作方法为：①在剪映主界面中点击◉按钮，进入相应界面；②点击"自动添加片尾"选项右侧的━◯按钮；③在弹出的提示框中选择"移除片尾"选项，如图 8-12 所示，即可关闭该功能。

图 8-12

8.2.3 设置转场效果

扫码看教学视频

在不同素材的中间设置转场可以打破素材依次播放的呆板和沉闷，让素材的切换富有动感。下面介绍在剪映 App 中设置转场的具体操作方法。

步骤 01　①拖曳时间轴至视频起始位置；②点击第 1 段素材和第 2 段素材中间的转场按钮┃，如图 8-13 所示。

步骤 02　弹出"转场"面板，①在"热门"选项卡中选择"叠化"转场；②点击✓按钮，如图 8-14 所示，确认添加转场效果。

步骤 03　点击第 2 段素材和第 3 段素材中间的转场按钮┃，在"转场"面板中，①切换至"幻灯片"选项卡；②选择"翻页"转场，如图 8-15 所示。

步骤 04　用与上面同样的方法，分别在第 3 段和第 4 段、第 4 段和第 5 段、第 5 段和第 6 段素材中间添加"运镜"选项卡中的"拉远"转场、"基础"选项卡中的"泛白"转场和"渐变擦除"转场，如图 8-16 所示。

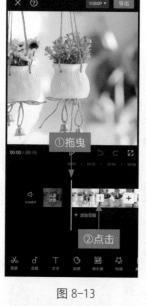
图 8-13

图 8-14

图 8-15

图 8-16

扫码看教学视频

8.2.4 添加滤镜效果

在剪映 App 中，商家可以为视频添加合适的滤镜，让画面色彩更浓郁。

下面介绍为视频添加滤镜的具体操作方法。

步骤 01 点击☑️按钮返回到主界面，①选择第6段素材；②在工具栏中点击"滤镜"按钮，如图8-17所示。

步骤 02 弹出"滤镜"面板，①切换至"风景"选项卡；②选择"古都"滤镜；③点击"全局应用"按钮，如图8-18所示，即可将滤镜效果应用到所有片段。

图 8-17 图 8-18

8.2.5 添加说明文字

扫码看教学视频

制作主图视频的目的是向消费者推荐商品，因此在视频中需要有相应的文字对商品进行说明，以便消费者能对商品有所了解。下面介绍在剪映App中为视频添加说明文字的具体操作方法。

步骤 01 返回到主界面，①拖曳时间轴至视频起始位置；②在工具栏中点击"文字"按钮，如图8-19所示。

步骤 02 进入文字工具栏，点击"新建文本"按钮，如图8-20所示。

步骤 03 弹出相应面板，①在文本框中输入相应的文字内容；②在"字体"选项卡中选择合适的文字字体，如图8-21所示。

步骤 04 ①切换至"花字"选项卡；②展开"黄色"选项区；③选择合适的花字样式，如图8-22所示。

步骤 05　①切换至"动画"选项卡；②在"入场动画"选项区中选择"模糊"动画，如图 8-23 所示。

图 8-19　　　　　　　　　　图 8-20

图 8-21　　　　　　图 8-22　　　　　　图 8-23

步骤 06　①在预览区域调整文字的位置和大小；②在文字轨道调整文字出现的位置和持续时长，如图 8-24 所示。

步骤 07　在工具栏中点击"复制"按钮，即可复制一段文字，如图 8-25 所示。

步骤 08 在工具栏中点击"编辑"按钮，弹出相应面板，即可修改文字内容，如图 8-26 所示。

图 8-24　　　　　　　图 8-25　　　　　　　图 8-26

步骤 09 在文字轨道调整复制文字的位置和持续时长，如图 8-27 所示。

步骤 10 用与上面同样的方法，在合适位置再添加多段说明文字，如图 8-28 所示。

图 8-27　　　　　　　图 8-28

8.2.6 添加画面特效

商家为视频添加特效就可以轻松制作出片头、片尾，这样不仅可以让视频更完善，还可以增加视频画面的美感。下面介绍在剪映 App 中为视频添加画面特效的具体操作方法。

步骤 01 返回到主界面，①拖曳时间轴至视频起始位置；②在工具栏中点击"特效"按钮，如图 8-29 所示。

步骤 02 进入特效工具栏，点击"画面特效"按钮，如图 8-30 所示。

图 8-29

图 8-30

步骤 03 进入特效素材库，①切换至"基础"选项卡；②选择"变清晰"特效，如图 8-31 所示。

步骤 04 在特效轨道调整"变清晰"特效的持续时长，如图 8-32 所示。

步骤 05 用与上面同样的方法，再添加"爱心"选项卡中的"爱心光斑Ⅱ"特效和"基础"选项卡中的"全剧终"特效，如图 8-33 所示。

步骤 06 在特效轨道调整特效的位置和持续时长，如图 8-34 所示。

网店商品视频拍摄与制作
从入门到精通

图 8-31 图 8-32

图 8-33 图 8-34

步骤 07 ①选择"爱心光斑Ⅱ"特效；②在工具栏中点击"调整参数"按钮，如图 8-35 所示。

步骤 08 弹出"调整参数"面板，①拖曳"速度"滑块，将其参数设置为16；②拖曳"不透明度"滑块，将其参数设置为 60，如图 8-36 所示。

图 8-35　　　　　　　　　　　　图 8-36

扫码看教学视频

8.2.7　添加背景音乐

一个完整的视频一定要有好听的背景音乐，剪映的音乐库中除了有推荐的音乐，还有 30 种不同风格的音乐供商家选择，商家也可以登录抖音账号，将在抖音中收藏的音乐作为背景音乐。另外，音乐库还支持导入本地音乐和搜索音乐，帮助商家寻找到满意的音乐。下面介绍在剪映 App 中为视频添加背景音乐的具体操作方法。

步骤 01　返回到主界面，①拖曳时间轴至视频起始位置；②点击"关闭原声"按钮，如图 8-37 所示，关闭素材中所有的声音。

步骤 02　依次点击"音频"和"音乐"按钮，如图 8-38 所示。

步骤 03　执行操作后，进入"添加音乐"界面，①在搜索框中输入并搜索"风铃"；②在搜索结果中点击相应音乐右侧的"使用"按钮，如图 8-39 所示，即可将选择的音乐添加到音频轨道中。

步骤 04　①拖曳时间轴至视频结束位置；②选择添加的音乐；③在工具栏中点击"分割"按钮，如图 8-40 所示。

网店商品视频拍摄与制作
从入门到精通

图 8-37

图 8-38

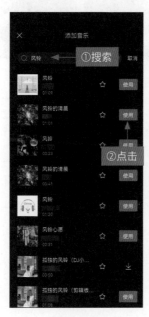

图 8-39

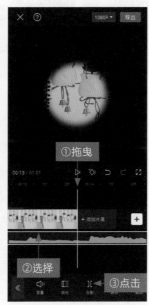

图 8-40

 专家提醒 在添加音乐时，如果商家发现想添加歌曲的右侧没有"使用"按钮，这说明商家还没有下载该歌曲，需要先点击歌曲右侧的↓按钮，将歌曲下载到本地，完成下载后就会出现"使用"按钮。

步骤 05 执行操作后，即可分割出多余的音频片段，并默认选择分割出的音频，在工具栏中点击"删除"按钮，如图 8-41 所示，即可将其删除。

步骤 06 如果添加的音乐声音太大，商家可以适当降低其音量，①选择添加的音乐；②在工具栏中点击"音量"按钮，如图 8-42 所示。

步骤 07 弹出"音量"面板，拖曳滑块，将其参数设置为 70，如图 8-43 所示。

图 8-41　　　　　　　　图 8-42　　　　　　　　图 8-43

8.2.8 设置视频封面

扫码看教学视频

在剪映 App 中，商家可以为视频设置封面，让消费者第一眼就能看到精心选取的画面；还可以在导出时对视频的分辨率进行设置，获得更高清的视频。下面介绍在剪映 App 中设置视频封面和导出视频的具体操作方法。

步骤 01 返回到主界面，在视频起始位置点击"设置封面"按钮，如图 8-44 所示。

步骤 02 进入相应界面，①在"视频帧"选项卡中拖曳时间轴，选择封面图片；②点击"保存"按钮，如图 8-45 所示，保存选择的封面。

步骤 03 点击界面上方的"1080P"按钮，如图 8-46 所示。

步骤 04 ①在弹出的面板中拖曳"分辨率"滑块，将其参数设置为 2K/4K；②点击"导出"按钮，如图 8-47 所示，即可导出视频。

图 8-44

图 8-45

图 8-46

图 8-47

第 9 章

京东、当当商详视频《PS 教程书》

本章要点

商详视频指的就是商品详情视频，比起商品详情页中的图片和文字，它能更直接凸显出商品的重点和亮点信息，更好地激发消费者的好奇心和购买欲，以达到引导下单的目的。本章主要介绍京东、当当商详视频《PS 教程书》的制作流程。

⊙ 9.1 视频效果展示

【效果展示】：本案例包括导入片头、作者简介、亮点介绍、效果展示和结束片尾，效果如图 9-1 所示。

扫码看案例效果

图 9-1

◉ 9.2 制作流程讲解

本节主要介绍商详视频《PS 教程书》的制作方法，包括制作效果展示视频、运用"踩点"功能标记节奏点、添加相应素材、添加动画效果、添加文字和贴纸、添加唯美特效以及制作视频封面。

9.2.1 制作效果展示

扫码看教学视频

当一个视频中需要用到多个视频素材时，商家可以先将需要的视频素材制作成一个小视频，这样在后续的剪辑中就可以直接导入制作好的视频素材，降低视频的制作难度。下面介绍在剪映 App 中快速制作效果展示视频的具体操作方法。

步骤 01 在剪映 App 中导入效果素材，点击"关闭原声"按钮，如图 9-2 所示，将素材静音。

步骤 02 点击第 1 段和第 2 段素材中间的转场按钮 ┃，如图 9-3 所示。

图 9-2　　　　　　　　　图 9-3

步骤 03 弹出"转场"面板，①切换至"运镜"选项卡；②选择"拉远"转场；③点击"全局应用"按钮，如图 9-4 所示。

步骤 04 执行操作后，即可为后面的素材都添加"拉远"转场，点击"导出"按钮，如图 9-5 所示，将效果展示视频导出备用。

图 9-4

图 9-5

9.2.2 运用踩点功能

扫码看教学视频

商家想让视频更具有动感，就要掌握音频踩点的方法。下面介绍在剪映 App 中运用"踩点"功能为音频添加节奏点的具体操作方法。

步骤 01 在剪映 App 中导入背景素材，点击"关闭原声"按钮，如图 9-6 所示，将素材静音。

步骤 02 在工具栏中点击"音频"按钮，如图 9-7 所示。

步骤 03 进入音频工具栏，点击"提取音乐"按钮，如图 9-8 所示。

步骤 04 进入"照片视频"界面，①选择要提取音乐的视频；②点击"仅导入视频的声音"按钮，如图 9-9 所示。

157

图 9-6

图 9-7

图 9-8

图 9-9

步骤 05 执行操作后，即可为视频添加合适的背景音乐，①选择提取的音

频；②在工具栏中点击"踩点"按钮，如图 9-10 所示。

步骤 06 弹出"踩点"面板，①点击"自动踩点"按钮；②选择"踩节拍I"选项，如图 9-11 所示，即可根据节奏为音频添加小黄点。

图 9-10

图 9-11

扫码看教学视频

9.2.3 添加相应素材

在剪映 App 中，除了可以在视频轨道中添加素材，还可以在画中画轨道导入相应素材，让视频画面更丰富。下面介绍在剪映 App 中添加相应素材的具体操作方法。

步骤 01 返回到主界面，在工具栏中点击"画中画"按钮，如图 9-12 所示。

步骤 02 进入画中画工具栏，点击"新增画中画"按钮，如图 9-13 所示。

步骤 03 进入"照片视频"界面，①选择要导入的素材；②点击"添加"按钮，如图 9-14 所示，即可将素材导入画中画轨道。

步骤 04 在画中画轨道调整素材的持续时长，使其结束位置对准第 3 个小黄点，如图 9-15 所示。

图 9-12

图 9-13

图 9-14

图 9-15

步骤 05 用与上面同样的方法，在第 1 段画中画素材的后面依次导入 5 段素材，并在画中画轨道调整它们的位置和持续时长，如图 9-16 所示。

步骤 06 ①拖曳时间轴至第 6 段画中画素材的结束位置；②选择背景素材；

③在工具栏中点击"分割"按钮，如图9-17所示。

 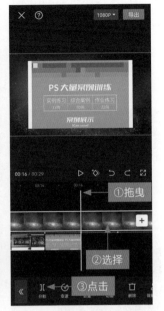

图 9-16 图 9-17

步骤07 分割完成后，点击 + 按钮，如图9-18所示。

步骤08 进入"照片视频"界面，①选择之前制作好的效果展示视频；
②选中"高清"复选框；③点击"添加"按钮，如图9-19所示。

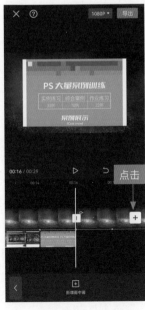

图 9-18 图 9-19

步骤 09　执行操作后，即可将效果展示视频添加到第1段背景素材的后面，①拖曳时间轴至效果展示视频的结束位置；②在画中画轨道导入最后1段素材，并调整它的持续时长，如图 9-20 所示。

步骤 10　①选择第1段画中画素材；②在工具栏中点击"复制"按钮，如图 9-21 所示，将其复制一份。

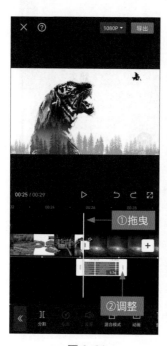
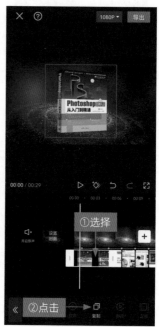

图 9-20　　　　　　　　　　图 9-21

步骤 11　在画中画轨道调整复制素材的位置和持续时长，如图 9-22 所示。

步骤 12　删除多余的背景素材和音频，效果如图 9-23 所示。

9.2.4 添加动画效果

扫码看教学视频

商家可以为素材添加剪映自带的动画效果，也可以运用关键帧制作出更多的动画效果。下面介绍在剪映 App 中为素材添加动画效果的具体操作方法。

步骤 01　①选择第1段画中画素材；②在预览区域调整素材的画面大小；③点击添加关键帧按钮 ◇，如图 9-24 所示，在素材的起始位置添加一个关键帧。

步骤 02　在工具栏中点击"不透明度"按钮，如图 9-25 所示。

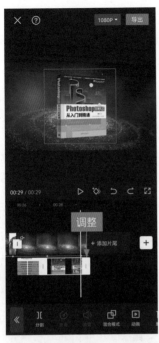

图 9-22

图 9-23

图 9-24

图 9-25

步骤 03 弹出"不透明度"面板,拖曳滑块,将其参数设置为0,如图9-26所示。

步骤 04 ①拖曳时间轴至第1个小黄点的位置；②将"不透明度"的参数设置为100，如图9-27所示，即可制作出素材逐渐显示的效果，并自动生成一个关键帧。

图 9-26

图 9-27

步骤 05 ①拖曳时间轴至第2个小黄点的位置；②在预览区域调整素材的位置和大小，如图9-28所示，即可制作出素材一边缩小一边向左移动的效果。

步骤 06 ①拖曳时间轴至00:04的位置；②为画中画素材添加一个关键帧，如图9-29所示，使其位置保持不变。

步骤 07 ①拖曳时间轴至第1段画中画素材的结束位置；②在预览区域调整素材的位置，如图9-30所示，即可制作出素材向左移动直至移出画面的效果。

步骤 08 ①选择第2段画中画素材；②在预览区域调整素材的位置和大小；③在工具栏中点击"动画"按钮，如图9-31所示。

步骤 09 进入动画工具栏，点击"入场动画"按钮，如图9-32所示。

步骤 10 弹出"入场动画"面板，选择"向左滑动"动画，如图9-33所示。

步骤 11 ①选择第3段画中画素材；②在预览区域调整素材的位置；③在素材的起始位置添加一个关键帧，如图9-34所示。

图 9-28

图 9-29

图 9-30

图 9-31

图 9-32　　　　　　　　　　图 9-33　　　　　　　　　　图 9-34

步骤 12　①拖曳时间轴至 00:07 的位置；②在预览区域调整素材的位置和大小，如图 9-35 所示，即可为素材制作一个关键帧动画。

步骤 13　用与上面同样的方法，为第 4 段画中画素材制作一个反方向的关键帧动画，如图 9-36 所示。

步骤 14　为第 5 段、第 6 段和第 7 段画中画素材分别添加"入场动画"面板中的"钟摆"动画、"旋转"动画和"向右下甩入"动画，如图 9-37 所示。

图 9-35　　　　　　　　　　图 9-36　　　　　　　　　　图 9-37

步骤 15 ①在预览区域调整第 8 段画中画素材的位置和大小；②在素材的起始位置添加一个关键帧，如图 9-38 所示。

步骤 16 ①拖曳时间轴至 00:28 的位置；②在预览区域调整第 8 段画中画素材的位置和大小，如图 9-39 所示，即可完成所有动画效果的添加。

图 9-38

图 9-39

9.2.5 添加文字和贴纸

扫码看教学视频

恰当的说明文字可以起到补充作用，让消费者在欣赏美观画面的同时获得必要的商品信息，而贴纸可以起到吸引注意的作用，让消费者注意到视频中的重要信息。下面介绍在剪映 App 中为视频添加文字和贴纸的具体操作方法。

步骤 01 返回到主界面，①拖曳时间轴至 00:02 的位置；②在工具栏中点击"文字"按钮，如图 9-40 所示。

步骤 02 进入文字工具栏，点击"新建文本"按钮，如图 9-41 所示。

步骤 03 ①输入文字内容；②在"字体"选项卡中选择字体，如图 9-42 所示。

步骤 04 ①切换至"动画"选项卡；②在"入场动画"选项区中选择"向右集合"动画，如图 9-43 所示。

步骤 05 ①在预览区域调整文字的位置和大小；②在文字轨道调整文字的持续时长；③在工具栏中点击"复制"按钮，如图 9-44 所示。

步骤 06 ①修改复制文字的内容；②在预览区域调整文字的位置和大小；③调整文字的持续时长，如图 9-45 所示。

图 9-40　　　　　　　　　　　　　图 9-41

图 9-42　　　　　　　　　　　　　图 9-43

图 9-44 图 9-45

步骤 07 ①拖曳时间轴至第 2 段画中画素材的起始位置；②在工具栏中点击"文字模板"按钮，如图 9-46 所示。

步骤 08 进入"文字模板"选项卡，①切换至"片尾谢幕"选项区；②选择合适的模板；③修改模板内容，如图 9-47 所示。

图 9-46 图 9-47

步骤 09 ①在预览区域调整模板的位置和大小；②在文字轨道调整模板的持续时长，如图 9-48 所示。

步骤 10 拖曳时间轴至 00:28 的位置，在工具栏中点击"新建文本"按钮，添加一段文字，并输入相应的文字内容，如图 9-49 所示。

图 9-48　　　　　　　　图 9-49

步骤 11 ①切换至"动画"选项卡；②在"入场动画"选项区中选择"向右集合"动画，如图 9-50 所示。

步骤 12 ①在预览区域调整文字的位置和大小；②在文字轨道调整文字的持续时长；③在工具栏中点击"复制"按钮，如图 9-51 所示。

图 9-50　　　　　　　　图 9-51

步骤 13 ①修改复制文字的内容；②在预览区域调整文字的位置和大小，如图 9-52 所示。

步骤 14 返回到上一级工具栏，点击"添加贴纸"按钮，进入贴纸素材库，①在搜索框中输入"注意"；②点击"搜索"按钮，如图 9-53 所示。

图 9-52　　　　　　　图 9-53

步骤 15 在"搜索结果"列表中选择合适的贴纸，如图 9-54 所示。

步骤 16 ①在预览区域调整贴纸的位置和大小；②在贴纸轨道调整贴纸的持续时长，如图 9-55 所示。

图 9-54　　　　　　　图 9-55

9.2.6 添加唯美特效

为视频添加合适的特效可以增加其美观度，让视频更具美感。下面介绍在剪映 App 中为视频添加唯美特效的具体操作方法。

步骤 01 返回到主界面，①拖曳时间轴至视频起始位置；②在工具栏中点击"特效"按钮，如图 9-56 所示。

步骤 02 进入特效工具栏，点击"画面特效"按钮，如图 9-57 所示。

步骤 03 进入特效素材库，①切换至"氛围"选项卡；②选择"星火炸开"特效，如图 9-58 所示。

步骤 04 在特效轨道调整特效出现的位置和持续时长，使其位于第 1 个和第 3 个小黄点之间，如图 9-59 所示。

步骤 05 在工具栏中点击"画面特效"按钮，再次进入特效素材库，①切换至 Bling 选项卡；②选择"温柔细闪"特效，如图 9-60 所示。

步骤 06 ①在特效轨道调整特效的位置和持续时长，使其位于第 3 个和第 9 个小黄点之间；②在工具栏中点击"复制"按钮，如图 9-61 所示。

图 9-56 　　　　　　　 图 9-57 　　　　　　　 图 9-58

| 图 9-59 | 图 9-60 | 图 9-61 |

步骤 07 ①调整复制特效的位置和持续时长；②在工具栏中点击"作用对象"按钮，如图 9-62 所示。

步骤 08 弹出"作用对象"面板，选择"全局"选项，如图 9-63 所示，将特效作用于所有片段。

| 图 9-62 | 图 9-63 |

173

当消费者浏览商品时，可能由于网络原因页面不会自动播放商品视频，此时一个美观大方又包含商品信息的封面就能吸引消费者主动点开视频进行观看。下面介绍在剪映 App 中为视频设置封面的具体操作方法。

步骤 01 返回到主界面，在视频起始位置点击"设置封面"按钮，如图 9-64 所示。

步骤 02 进入相应界面，①在"视频帧"选项卡中拖曳时间轴，选取合适的封面图片；②点击"保存"按钮，如图 9-65 所示，保存选取的封面；然后点击"导出"按钮，即可导出制作好的视频。

图 9-64

图 9-65

网店商品视频拍摄与制作
从入门到精通

让生活多一份仪式感

第10章

拼多多、苏宁易购宣传视频《音响》

本章要点

　　要想提高商品销量，首先要让更多的消费者知道商品的存在，这就需要商家重视商品的宣传工作，例如为商品制作宣传视频。不过，商家在制作宣传视频时要注意视频内容的美观度，让消费者能迅速被颜值吸引，从而观看视频。本章介绍拼多多、苏宁易购宣传视频《音响》的制作方法。

10.1 视频效果展示

【效果展示】：本案例是运用剪映 App 的"比例""背景""音频踩点""转场""文字""特效""画中画""蒙版""关键帧"等功能制作而成的宣传视频，画面非常唯美清新，效果如图 10-1 所示。

扫码看案例效果

图 10-1

🎯 10.2 制作流程讲解

本节主要介绍在剪映 App 中设置背景和比例、添加视频转场、制作卡点效果、添加蒙版效果、添加动画效果、添加解说文字以及添加动感特效的具体操作方法。

10.2.1 设置背景和比例

扫码看教学视频

如果商家对素材的画面比例不满意，可以在剪映 App 中通过设置画布比例进行更改，而且还可以设置背景样式，让画面更美观。具体操作方法如下。

步骤 01 在剪映 App 中导入 5 段商品素材，在工具栏中点击"比例"按钮，如图 10-2 所示。

步骤 02 进入比例工具栏，选择"4 : 3"选项，如图 10-3 所示。

图 10-2　　　　　　　　　图 10-3

步骤 03 点击 ◀ 按钮，返回到上一级工具栏，点击"背景"按钮，如图 10-4 所示。

步骤 04 进入背景工具栏，在这里可以设置画布的颜色、样式和模糊效果，点击"画布样式"按钮，如图 10-5 所示。

177

步骤 05 弹出"画布样式"面板，①选择合适的画布样式；②点击"全局应用"按钮，如图 10-6 所示，即可将画布样式应用到全部片段。

图 10-4　　　　　　　　　图 10-5　　　　　　　　　图 10-6

10.2.2 添加视频转场

扫码看教学视频

为了让多段素材的切换更流畅，商家可以为素材之间添加不同的转场效果，增加视频的趣味性和观赏性。具体操作方法如下。

步骤 01 返回到主界面，点击第 1 段和第 2 段素材中间的转场按钮丨，如图 10-7 所示，弹出"转场"面板。

步骤 02 ①切换至"幻灯片"选项卡；②选择"翻页"转场，如图 10-8 所示。

步骤 03 用与上面同样的方法，分别在第 2 段和第 3 段、第 3 段和第 4 段素材中间添加"幻灯片"选项卡中的"立方体"转场与"倒影"转场，如图 10-9 所示。

步骤 04 用与上面同样的方法，①在第 4 段和第 5 段素材中间添加"运镜"选项卡中的"拉远"转场；②拖曳滑块，设置转场时长为 0.3 s，如图 10-10 所示。

网店商品视频拍摄与制作

从入门到精通

图 10-7

图 10-8

图 10-9

图 10-10

10.2.3 制作卡点效果

扫码看教学视频

商家为视频添加合适的背景音乐后，可以运用"踩点"功能标出音乐的节

奏点,再根据节奏点调整素材的时长,以增加视频的节奏感.具体操作方法如下。

步骤 01 返回到主界面,①拖曳时间轴至视频起始位置;②在工具栏中点击"音频"按钮,如图 10-11 所示。

步骤 02 进入音频工具栏,点击"音乐"按钮,如图 10-12 所示。

图 10-11　　　　　　　　图 10-12

步骤 03 进入"添加音乐"界面,选择"舒缓"选项,如图 10-13 所示。

步骤 04 进入"舒缓"界面,点击相应音乐右侧的"使用"按钮,如图 10-14 所示,即可将其添加到音频轨道。

步骤 05 ①选择添加的音频;②拖曳时间轴至 00:09 的位置;③在工具栏中点击"分割"按钮,如图 10-15 所示。

步骤 06 ①选择前半段音频;②在工具栏中点击"删除"按钮,如图 10-16 所示。

步骤 07 按住剩下的音频并向左拖曳,调整音频的位置,使其起始位置对准视频的起始位置,如图 10-17 所示。

步骤 08 ①选择音频;②在工具栏中点击"踩点"按钮,如图 10-18 所示。

网店商品视频拍摄与制作 从入门到精通

图 10-13

图 10-14

图 10-15

图 10-16

图 10-17 图 10-18

步骤 09 弹出"踩点"面板，点击"自动踩点"按钮，如图 10-19 所示，默认选择"踩节拍 II"选项。

步骤 10 ①选择第 2 段素材；②按住其右侧的白色拉杆并向左拖曳，使其结束位置对准第 8 个小黄点，如图 10-20 所示。

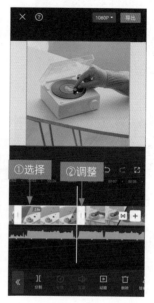

图 10-19 图 10-20

步骤 11 使用上面同样的方法调整剩下素材的时长，使第 3 段、第 4 段和第 5 段素材的结束位置分别对准第 10 个、第 13 个与第 16 个小黄点，如图 10-21 所示。

步骤 12 ①在视频的结束位置分割出多余的音频；②点击"删除"按钮，如图 10-22 所示，删除多余的音频片段。

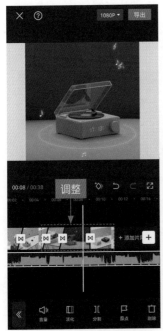

图 10-21 图 10-22

10.2.4 添加蒙版效果

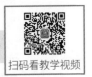

扫码看教学视频

商家可以通过"蒙版"功能改变素材的原有形状，例如让正方形的素材画面变成圆形或心形，让画面元素更多元化、更富有趣味性。具体操作方法如下。

步骤 01 返回到主界面，①拖曳时间轴至视频起始位置；②选择第 1 段素材；③在工具栏中点击"蒙版"按钮，如图 10-23 所示。

步骤 02 弹出"蒙版"面板，选择"线性"蒙版，如图 10-24 所示。

步骤 03 在预览区域中顺时针旋转蒙版线至 45°，并调整蒙版线的位置，使其位于素材的右上角，如图 10-25 所示。

步骤 04 用与上面同样的方法，①为第 2 段素材添加"蒙版"面板中的"圆

形"蒙版；②在预览区域调整蒙版的大小和位置；③拖曳羽化按钮 ，为蒙版
添加羽化效果，如图 10-26 所示。

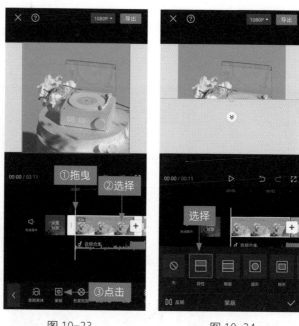

图 10-23 图 10-24

图 10-25 图 10-26

步骤 05 返回到主界面，①选择第 3 段素材；②在预览区域调整素材的画

面大小，如图 10-27 所示。

步骤 06 ①为第 3 段素材添加"蒙版"面板中的"矩形"蒙版；②在预览区域调整蒙版的大小；③拖曳圆角按钮 \Box，为蒙版添加圆角效果，如图 10-28 所示。

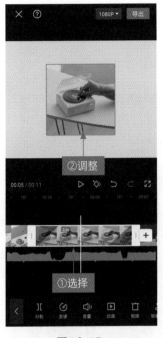

图 10-27

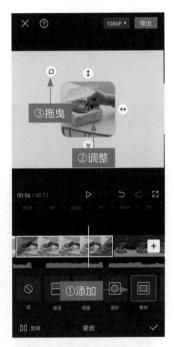

图 10-28

步骤 07 用与上面同样的方法，分别为第 4 段和第 5 段素材添加"蒙版"面板中的"爱心"蒙版与"星形"蒙版，添加适当的羽化效果，并在预览区域调整蒙版的大小和位置，如图 10-29 所示。

步骤 08 在预览区域调整第 2 段、第 3 段和第 4 段素材的位置和大小，如图 10-30 所示。

10.2.5 添加动画效果

扫码看教学视频

在剪映 App 中，商家可以运用"动画"功能为素材添加动画，也可以运用"关键帧"功能制作独特的动画效果。具体操作方法如下。

步骤 01 ①拖曳时间轴至视频起始位置；②选择第 1 段素材；③点击添加关键帧按钮 \diamondsuit，如图 10-31 所示，在视频起始位置添加一个关键帧。

步骤 02　①拖曳时间轴至 00:01 的位置；②点击"蒙版"按钮，如图 10-32 所示。

图 10-29　　　　　　　　图 10-30

图 10-31　　　　　　　　图 10-32

步骤 03　在预览区域调整蒙版线的位置，使其位于素材的对角线位置，如

图 10-33 所示。

步骤 04 返回到上一级工具栏，①在预览区域调整素材的位置和大小；②拖曳时间轴至 00:02 的位置；③在工具栏中点击"蒙版"按钮，如图 10-34 所示。

图 10-33 图 10-34

步骤 05 在预览区域逆时针旋转蒙版线至 -45°，并在预览区域调整蒙版线的位置，如图 10-35 所示，使第 1 段素材完全显示出来。

步骤 06 ①选择第 2 段素材；②在其起始位置添加一个关键帧；③在工具栏中点击"不透明度"按钮，如图 10-36 所示。

步骤 07 弹出"不透明度"面板，拖曳滑块，设置其参数为 0，如图 10-37 所示。

步骤 08 返回到上一级工具栏，①拖曳时间轴至 00:03 的位置；②点击添加关键帧按钮◇，如图 10-38 所示，添加一个关键帧。

步骤 09 将时间轴向右移动 5 f（帧），在工具栏中点击"不透明度"按钮，设置其参数为 100，如图 10-39 所示。

步骤 10 ①选择第 3 段素材；②在工具栏中点击"动画"按钮，如图 10-40 所示。

187

图 10-35

图 10-36

图 10-37

图 10-38

图 10-39　　　　　　　　　图 10-40

步骤 11　进入动画工具栏，点击"组合动画"按钮，如图 10-41 所示。

步骤 12　弹出"组合动画"面板，选择"小陀螺"动画，如图 10-42 所示。

图 10-41

图 10-42

步骤 13 用与上面同样的方法，①为第4段素材添加"入场动画"面板中的"向上转入Ⅱ"动画；②拖曳滑块，设置动画时长为1.0 s，如图10-43所示。

步骤 14 返回到上一级工具栏，①在第5段素材的起始位置添加一个关键帧；②拖曳时间轴至00:10的位置；③在工具栏中点击"蒙版"按钮，如图10-44所示。

网店商品视频拍摄与制作

从入门到精通

图10-43

图10-44

步骤 15 弹出"蒙版"面板，在预览区域调整蒙版的大小，如图10-45所示。

步骤 16 为了让画面更丰富，商家可以借助"画中画"功能让两段素材同时显示，①选择第2段素材；②在工具栏中点击"复制"按钮，如图10-46所示。

步骤 17 ①选择复制的素材；②在工具栏中点击"切画中画"按钮，如图10-47所示，将其切换至画中画轨道。

步骤 18 ①在画中画轨道调整素材的位置和时长；②在工具栏中点击"替换"按钮，如图10-48所示。

图 10-45　　　　　　　　图 10-46

图 10-47　　　　　　　　图 10-48

步骤 19　进入"照片视频"界面，选择要替换的素材，进入相应界面，点击"确认"按钮，①即可成功替换素材；②在预览区域调整替换素材的位置和大小，如图 10-49 所示。

步骤 20 用与上面同样的方法，将第 3 段和第 4 段素材各复制一份，将复制的素材切换至画中画轨道，并进行替换，①在画中画轨道调整它们的位置和时长；②在预览区域调整它们的位置和大小，如图 10-50 所示。

图 10-49　　　　　　　　　　　　　　图 10-50

步骤 21 选择画中画轨道中的第 2 段素材，在工具栏中依次点击"动画"和"组合动画"按钮，选择"向右缩小"动画，如图 10-51 所示，即可更改动画。

步骤 22 用与上面同样的方法，为画中画轨道中的第 3 段素材添加"入场动画"面板中的"向下甩入"动画，如图 10-52 所示。

图 10-51　　　　　　　　　　　　　　图 10-52

10.2.6 添加解说文字

合适的解说文字可以在提升视频美观度的同时向消费者传递商品的卖点，提高视频的转化率。添加解说文字的具体操作方法如下。

步骤 01　返回到主界面，①拖曳时间轴至视频起始位置；②依次点击"文字"和"文字模板"按钮，如图 10-53 所示。

步骤 02　弹出相应面板，在"文字模板"选项卡中，①切换至"片头标题"选项区；②选择合适的文字模板，如图 10-54 所示。

图 10-53　　　　　　　　　　　图 10-54

步骤 03　①在文本框中修改第 1 段文字内容；②点击⚊按钮，切换至第 2 段文字；③修改相应的文字内容，如图 10-55 所示。

步骤 04　①点击⚊按钮，切换至第 1 段文字；②切换至"字体"选项卡；③选择合适的文字字体，如图 10-56 所示。

步骤 05　①在预览区域调整文字的大小和位置；②在文字轨道调整文字的持续时长；③在工具栏中点击"添加贴纸"按钮，如图 10-57 所示，进入贴纸素材库。

步骤 06 ①输入并搜索"种草"贴纸；②在"搜索结果"列表中选择合适的贴纸，如图 10-58 所示。

图 10-55

图 10-56

图 10-57

图 10-58

步骤 07　①在预览区域调整贴纸的大小和位置；②在贴纸轨道调整贴纸的持续时长和位置；③在工具栏中点击"动画"按钮，如图 10-59 所示。

步骤 08　弹出"贴纸动画"面板，在"入场动画"选项卡中选择"渐显"动画，如图 10-60 所示。

图 10-59　　　　　　　图 10-60

图 10-61

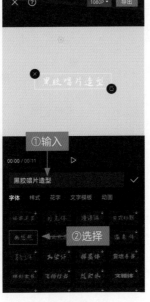

图 10-62

步骤 09　返回到上一级工具栏，①拖曳时间轴至视频起始位置；②在工具栏中点击"新建文本"按钮，如图 10-61 所示。

步骤 10　①在文本框中输入文字内容；②在"字体"选项卡中选择合适的文字字体，如图 10-62 所示。

步骤 11 ①切换至"花字"选项卡；②展开"粉色"选项区；③选择合适的花字样式，如图 10-63 所示。

步骤 12 ①切换至"动画"选项卡；②在"入场动画"选项区中选择"向下飞入"动画，如图 10-64 所示。

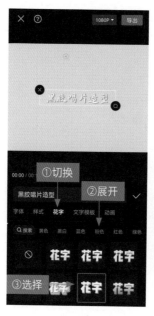 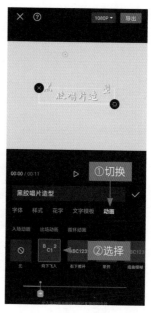

图 10-63　　　　　　　　　图 10-64

步骤 13 ①切换至"出场动画"选项区；②选择"扭曲模糊"动画；③在预览区域调整文字的位置和大小，如图 10-65 所示。

步骤 14 ①在文字轨道调整文字的持续时长；②在工具栏中点击"复制"按钮，如图 10-66 所示。

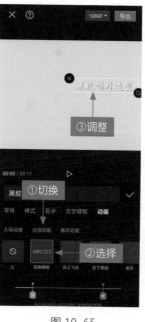 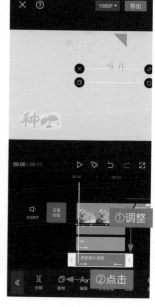

图 10-65　　　　　　　　　图 10-66

步骤 15 ①修改复制的文字；②在预览区域调整文字的位置，如图 10-67 所示。

步骤 16 用与上面同样的方法，在适当位置添加多段说明文字，在文字轨道调整文字的位置和持续时长，在预览区域调整文字的大小和位置，如图 10-68 所示。

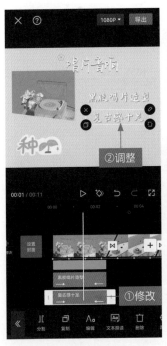

图 10-67　　　　　　　　图 10-68

10.2.7 添加动感特效

扫码看教学视频

如果商家觉得视频画面有些平淡，可以为视频添加一些特效，这样既能提升画面的动感，又能增加视频的独特性和吸引力。添加动感特效的具体操作方法如下。

步骤 01 返回到主界面，①拖曳时间轴至视频起始位置；②依次点击"特效"和"画面特效"按钮，如图 10-69 所示，进入特效素材库。

步骤 02 在"热门"选项卡中选择"夏日泡泡Ⅰ"特效，如图 10-70 所示。

步骤 03 用与上面同样的方法，再添加"金粉"选项卡中的"烟花Ⅲ"特效、"投影"选项卡中的"树影Ⅱ"特效和"爱心"选项卡中的"怦然心动"

特效，如图 10-71 所示。

步骤 04 在特效轨道调整各个特效的位置和持续时长，如图 10-72 所示。

图 10-69

图 10-70

图 10-71

图 10-72

步骤 05 ①选择"夏日泡泡Ⅰ"特效；②在工具栏中点击"作用对象"按钮，如图 10-73 所示。

步骤 06 弹出"作用对象"面板，选择"全局"选项，如图 10-74 所示，即可将特效的作用对象更改为全局。

图 10-73

图 10-74

图 10-75

图 10-76

步骤 07 使用与上面同样的方法，将"烟花Ⅲ"和"树影Ⅱ"特效的"作用对象"设置为"全局"，如图 10-75 所示。

步骤 08 点击"1080P"按钮，在弹出的面板中，①拖曳滑块，设置"分辨率"为2K/4K、"帧率"为60；②点击"导出"按钮，如图 10-76 所示，即可导出视频。

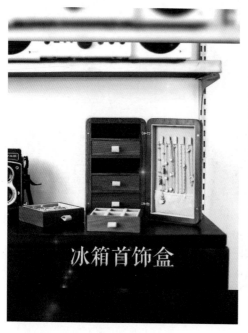
冰箱首饰盒

让冰箱为你的饰品保鲜

第 11 章

小红书、蘑菇街"种草"视频《首饰盒》

本章要点

消费者在观看视频时,往往会被画面美观的视频所吸引,如果此时视频中对商品的功能和做工都有详细介绍,消费者就很容易被"种草"。因此,商家在制作视频时要注意在保证画面美观的同时突出商品的卖点,这样才能充分发挥视频的作用。本章介绍小红书、蘑菇街"种草"视频《首饰盒》的制作流程。

⊕ 11.1 视频效果展示

【效果展示】：本案例以一个"零点解锁"特效作为片头，通过转场、字幕、特效和音乐的搭配，向消费者展示出冰箱首饰盒的大容量和精细做工，效果如图 11-1 所示。

扫码看案例效果

图 11-1

11.2 制作流程讲解

本节主要介绍在剪映 App 中设置比例和背景、调整素材时长、添加转场效果、添加视频字幕、添加趣味特效以及添加收藏音乐的操作方法。

11.2.1 设置比例和背景

扫码看教学视频

调整视频比例后画面可能会因为素材尺寸不一致而出现黑边，此时商家可以通过设置视频的背景模糊效果提高画面的美观度。下面介绍在剪映 App 中设置视频比例和背景的具体操作方法。

步骤 01　在剪映 App 中导入商品素材，在工具栏中点击"比例"按钮，如图 11-2 所示。

步骤 02　进入比例工具栏，选择"3∶4"选项，如图 11-3 所示。

图 11-2　　　　　　　图 11-3

专家提醒　在剪映 App 中，视频比例一般是由第 1 段素材的比例决定的，例如第 1 段素材的比例是 1∶1，那么在不进行任何改变的前提下，不管后续导入的素材比例是什么，最后导出的视频比例都是 1∶1。

步骤 03 返回到上一级工具栏，点击"背景"按钮，如图 11-4 所示。

步骤 04 进入背景工具栏，点击"画布模糊"按钮，如图 11-5 所示。

步骤 05 弹出"画布模糊"面板，①选择第 2 个模糊效果；②点击"全局应用"按钮，如图 11-6 所示，即可为所有素材设置画布模糊效果。

图 11-4

图 11-5

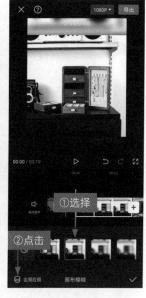
图 11-6

11.2.2 调整素材时长

扫码看教学视频

如果素材的时长比较长，但是商家又不希望删除部分画面，这时就可以通过加快素材的播放速度来缩短素材时长。下面介绍在剪映 App 中调整素材时长的具体操作方法。

步骤 01 返回到主界面，将第 1 段素材的时长调整为 2.2 s，如图 11-7 所示。

步骤 02 ①选择第 2 段素材；②依次点击"变速"和"常规变速"按钮，如图 11-8 所示。

步骤 03 弹出"变速"面板，拖曳红色圆环滑块，设置"变速"参数为 1.6 x，如图 11-9 所示，即可加快素材的播放速度，并缩短素材时长。

步骤 04 为了缩短视频总时长，对其他素材的时长也进行调整，如图 11-10 所示。

图 11-7

图 11-8

图 11-9

图 11-10

11.2.3 添加转场效果

为视频添加各种风格的转场效果可以增加视频的观赏性。下面介绍在剪映 App 中为视频添加转场效果的具体操作方法。

步骤 01 点击第 1 段和第 2 段素材中间的转场按钮Ⅰ，如图 11-11 所示。

步骤 02 弹出"转场"面板，①切换至"运镜"选项卡；②选择"拉远"转场，如图 11-12 所示。

图 11-11　　　　　　　图 11-12

步骤 03 用与上面同样的方法，分别在第 2 段和第 3 段、第 3 段和第 4 段素材中间添加"运镜"选项卡中的"推近"转场和"拍摄"选项卡中的"拍摄器"转场，如图 11-13 所示。

步骤 04 用与上面同样的方法，①分别在第 4 段和第 5 段、第 5 段和第 6 段素材中间添加"拍摄"选项卡中的"快门"转场；②拖曳滑块，设置转场时长为 0.2 s，如图 11-14 所示。

图 11-13　　　　　　　　　　图 11-14

11.2.4　添加视频字幕

一个没有字幕的视频就像一台没有使用说明书的机器，消费者很难从中获得有用的信息，更难以产生购买欲望。下面介绍在剪映 App 中添加视频字幕的具体操作方法。

步骤 01　①拖曳时间轴至视频起始位置；②依次点击"文字"和"新建文本"按钮，如图 11-15 所示。

步骤 02　①输入相应文字内容；②在"字体"选项卡中选择字体，如图 11-16 所示。

步骤 03　①切换至"花字"选项卡；②在"热门"选项区中选择合适的花字样式，如图 11-17 所示。

步骤 04　①切换至"动画"选项卡；②在"入场动画"选项区中选择"向上重叠"动画效果，如图 11-18 所示。

步骤 05　①切换至"出场动画"选项区；②选择"发光模糊"动画效果，如图 11-19 所示。

步骤 06　①在预览区域调整文字的位置和大小；②在文字轨道调整文字的

持续时长；③在工具栏中点击"复制"按钮，如图 11-20 所示。

图 11-15

图 11-16

图 11-17

图 11-18

图 11-19　　　　　　　　　　　图 11-20

步骤 07 ①修改复制的文字内容；②在文字轨道调整文字的位置和持续时长，如图 11-21 所示。

步骤 08 用与上面同样的方法，在适当位置再添加多段文字，在预览区域调整文字的位置，在文字轨道调整文字的位置和持续时长，如图 11-22 所示。

图 11-21　　　　　　　　　　　图 11-22

11.2.5 添加趣味特效

商家可以为视频添加一些有趣的特效来增加视频的新奇性。下面介绍在剪映 App 中为视频添加趣味特效的具体操作方法。

步骤 01 返回到主界面，①拖曳时间轴至视频起始位置；②在工具栏中点击"特效"按钮，如图 11-23 所示。

步骤 02 进入特效工具栏，点击"画面特效"按钮，如图 11-24 所示。

图 11-23

图 11-24

步骤 03 进入特效素材库，①切换至"基础"选项卡；②选择"零点解锁"特效，如图 11-25 所示。

步骤 04 在特效轨道调整"零点解锁"特效的持续时长，如图 11-26 所示。

步骤 05 用与上面同样的方法，再添加一个 Bling 选项卡中的"撒星星Ⅱ"特效，并在特效轨道调整其位置和持续时长，使其结束位置对准视频的结束位置，如图 11-27 所示。

图 11-25　　　　　　　　　图 11-26　　　　　　　　　图 11-27

11.2.6　添加收藏的音乐

　　如果商家觉得在庞大的音乐库里寻找合适的音乐太费时间，可以在之前收藏的音乐中寻找。下面介绍在剪映 App 中为视频添加收藏音乐的具体操作方法。

　　步骤 01　　返回到主界面，①拖曳时间轴至视频起始位置；②依次点击"音频"和"音乐"按钮，如图 11-28 所示，进入"添加音乐"界面。

　　步骤 02　　①切换至"收藏"选项卡；②点击相应音乐右侧的"使用"按钮，如图 11-29 所示。

> 专家提醒
>
> 如果商家在剪映的音乐库中发现一首歌曲很好听或者觉得以后剪辑视频能用到，就可以点击歌曲右侧的收藏按钮☆，当收藏按钮变成点亮状态★，即可完成收藏，后续在"收藏"选项卡中就可以进行查看和选择。

　　步骤 03　　执行操作后，即可将收藏的音乐添加到音频轨道中，①拖曳时间轴至视频结束位置；②选择添加的音乐；③在工具栏中点击"分割"按钮，如图 11-30 所示，即可分割出多余的音频片段。

　　步骤 04　　在工具栏中点击"删除"按钮，如图 11-31 所示，即可删除不需

要的音频片段。

步骤 05 点击"导出"按钮，如图 11-32 所示，即可导出制作好的效果。

图 11-28

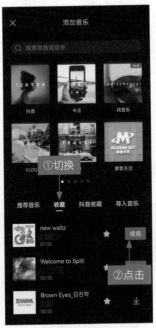

图 11-29

图 11-30

图 11-31

图 11-32

第12章

抖音、快手、视频号推广视频《面点》

本章要点

如果商家的店铺中有很多商品，可以做一个综合的商品推广视频，将店内的高销量商品汇集在一个视频中，并添加相应的说明文字、动画和特效，这样可以在宣传商品的同时，为店铺做推广，增加店铺的名气。本章主要介绍抖音、快手、视频号推广视频《面点》的制作流程。

⊕ **12.1** 视频效果展示

【效果展示】：本案例是一个面点店铺制作的推广视频，通过展示店铺商品的实拍视频来引起消费者的关注和食欲，再搭配相应的说明文字来增加消费者的信任，效果如图12-1所示。

扫码看案例效果

图 12-1

12.2 制作流程讲解

在制作视频时，商家要根据自己的需求决定视频画面的重点，想突出哪一方面的内容，就增加哪一方面的画面占比，这样才能更好地传递商家的意图。本节主要介绍更改视频尺寸、设置转场和防抖、调整视频时长、添加文字动画、添加滤镜和调节、添加动画和特效以及导入封面图片的操作方法。

12.2.1 更改视频尺寸

如果商家拍摄的素材是横版，却想制作竖版视频，可以运用剪映 App 改变视频的尺寸。下面介绍在剪映 App 中更改视频尺寸的具体操作方法。

步骤 01 在剪映 App 中导入商品素材，在工具栏中点击"比例"按钮，如图 12-2 所示。

步骤 02 进入比例工具栏，选择"9：16"选项，如图 12-3 所示，即可更改视频尺寸。

图 12-2　　　　　图 12-3

扫码看教学视频

12.2.2 设置转场和防抖

如果商家觉得拍摄的素材有些抖，可以运用剪映 App 的"防抖"功能为画面增稳。下面介绍在剪映 App 中为视频设置转场和防抖效果的具体操作方法。

步骤 01 点击第 1 段和第 2 段素材中间的转场按钮 I，如图 12-4 所示。

步骤 02 ①切换至"运镜"选项卡；②选择"推近"转场，如图 12-5 所示。

图 12-4　　　　　　　　　　图 12-5

步骤 03 使用与上面同样的方法，在后面的素材之间添加合适的转场，如图 12-6 所示。

步骤 04 ①选择第 1 段素材；②在工具栏中点击"防抖"按钮，如图 12-7 所示。

步骤 05 弹出"防抖"面板，拖曳滑块，设置"防抖"等级为"推荐"，如图 12-8 所示。

步骤 06 使用与上面同样的方法，设置其他素材的"防抖"等级为"推荐"，如图 12-9 所示。

215

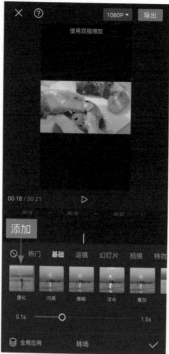

图 12-6

图 12-7

图 12-8

图 12-9

12.2.3 调整视频时长

商品视频如果想保持快节奏的频率，可以根据节奏来调整素材的时长。下面介绍在剪映 App 中根据音频节奏调整视频时长的具体操作方法。

步骤 01 返回到主界面，①拖曳时间轴至视频起始位置；②点击"关闭原声"按钮，如图 12-10 所示，将视频静音。

步骤 02 依次点击"音频"和"音乐"按钮，如图 12-11 所示。

图 12-10

图 12-11

步骤 03 进入"添加音乐"界面，选择"可爱"选项，如图 12-12 所示。

步骤 04 进入"可爱"界面，点击相应音乐右侧的"使用"按钮，如图 12-13 所示，为视频添加合适的背景音乐。

步骤 05 ①选择添加的音乐；②在工具栏中点击"踩点"按钮，如图 12-14 所示。

步骤 06 弹出"踩点"面板，点击"自动踩点"按钮，如图 12-15 所示，默认选择"踩节拍Ⅱ"选项。

217

图 12-12

图 12-13

图 12-14

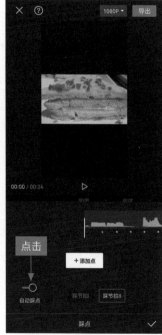

图 12-15

步骤 07 根据小黄点的位置调整各段素材的时长，如图 12-16 所示。

步骤 08 ①在视频的结束位置分割出多余的音频片段；②在工具栏中点击"删除"按钮，如图 12-17 所示，即可将其删除。

图 12-16 图 12-17

12.2.4 添加文字动画

扫码看教学视频

如果视频中的文字突然出现和消失，就会显得有些突兀，因此可以给文字添加动画，让它的出现和消失更唯美。下面介绍在剪映 App 中添加文字动画的具体操作方法。

步骤 01 返回到主界面，①拖曳时间轴至视频起始位置；②在工具栏中点击"文字"按钮，如图 12-18 所示。

步骤 02 进入文字工具栏，点击"文字模板"按钮，如图 12-19 所示。

步骤 03 在"文字模板"选项卡中，①切换至"好物种草"选项区；②选择相应文字模板，如图 12-20 所示。

步骤 04 ①修改模板内容；②在预览区域调整模板的大小和位置，如图 12-21 所示。

步骤 05 ①调整文字模板的持续时长；②在工具栏中点击"动画"按钮，如图 12-22 所示。

步骤 06 ①切换至"循环动画"选项区；②选择"逐字放大"动画；③拖曳滑块，设置动画快慢频率为最慢，如图 12-23 所示。

图 12-18

图 12-19

图 12-20

图 12-21

图 12-22 图 12-23

步骤 07 返回到上一级工具栏，①拖曳时间轴至第 2 段素材的起始位置；
②在工具栏中点击"新建文本"按钮，如图 12-24 所示。

步骤 08 ①输入文字内容；②在"字体"选项卡中选择相应字体，如
图 12-25 所示。

图 12-24 图 12-25

步骤 09 ①切换至"样式"选项卡；②选择合适的文字样式，如图 12-26 所示。

步骤 10 ①切换至"动画"选项卡；②在"入场动画"选项区中选择"右下擦开"动画，如图 12-27 所示。

图 12-26 图 12-27

步骤 11 ①切换至"出场动画"选项区；②选择"晕开"动画，如图 12-28 所示。

步骤 12 ①在预览区域调整文字的位置和大小；②在文字轨道调整文字的持续时长，如图 12-29 所示。

图 12-28 图 12-29

步骤 13 使用与上面同样的方法，在合适位置再添加相应文字，如图 12-30 所示。

步骤 14 ①拖曳时间轴至视频起始位置；②在工具栏中点击"添加贴纸"按钮，如图 12-31 所示。

图 12-30

图 12-31

图 12-32

图 12-33

步骤 15 进入贴纸素材库，①切换至"炸开"选项卡；②选择合适的贴纸，如图 12-32 所示。

步骤 16 ①在预览区域调整贴纸的位置和大小；②在贴纸轨道调整贴纸的持续时长，如图 12-33 所示。

12.2.5 添加滤镜和调节

为视频添加滤镜和调节可以增加视频中食物的诱惑力，提高消费者的下单概率。下面介绍在剪映 App 中为视频添加滤镜和调节效果的具体操作方法。

步骤 01 返回到主界面，①拖曳时间轴至视频起始位置；②在工具栏中点击"滤镜"按钮，如图 12-34 所示，弹出"滤镜"面板。

步骤 02 ①切换至"美食"选项卡；②选择"暖食"滤镜，如图 12-35 所示。

图 12-34

图 12-35

步骤 03 ①切换至"调节"面板；②选择"亮度"选项；③拖曳滑块，将其参数设置为 4，如图 12-36 所示，增加画面的整体亮度。

步骤 04 ①选择"饱和度"选项；②拖曳滑块，将其参数设置为 8，如图 12-37 所示，使画面中面点的颜色更浓郁。

步骤 05 ①选择"光感"选项；②拖曳滑块，将其参数设置为 -10，如图 12-38 所示，降低画面的光线亮度。

步骤 06 ①选择"锐化"选项；②拖曳滑块，将其参数设置为 15，如图 12-39 所示，提高画面的清晰度。

网店商品视频拍摄与制作

从入门到精通

图 12-36　　　　　　　　　　图 12-37

图 12-38　　　　　　　　　　图 12-39

步骤 07　①选择"高光"选项；②拖曳滑块，将其参数设置为 -5，如图 12-40 所示，降低画面中高光部分的亮度。

步骤 08　①选择"色温"选项；②拖曳滑块，将其参数设置为 5，如图 12-41 所示，使画面偏暖色调。

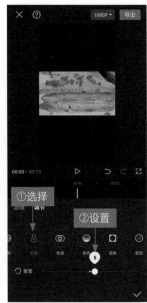

图 12-40 图 12-41

步骤 09 ①选择"颗粒"选项；②拖曳滑块，将其参数设置为 7，如图 12-42 所示，增加面点的质感。

步骤 10 调整"暖食｜调节 1"的持续时长，使其与视频时长保持一致，如图 12-43 所示。

图 12-42 图 12-43

12.2.6 添加动画和特效

扫码看教学视频

动画和特效都能为视频增添个性化的色彩，让视频从众多同类中脱颖而出。下面介绍在剪映 App 中为视频添加动画和特效的具体操作方法。

步骤 01　①选择第 1 段素材；②在工具栏中点击"动画"按钮，如图 12-44 所示。

步骤 02　进入动画工具栏，点击"入场动画"按钮，如图 12-45 所示。

图 12-44　　　　　　　　　图 12-45

步骤 03　弹出"入场动画"面板，选择"渐显"动画，如图 12-46 所示。

步骤 04　返回到主界面，①拖曳时间轴至第 2 段素材的起始位置；②依次点击"特效"和"画面特效"按钮，如图 12-47 所示。

步骤 05　进入特效素材库，①切换至"金粉"选项卡；②选择"金粉聚拢"特效，如图 12-48 所示。

步骤 06　①在特效轨道调整特效的持续时长；②在工具栏中点击"作用对象"按钮，如图 12-49 所示。

图 12-46

图 12-47

图 12-48

图 12-49

步骤 07 弹出"作用对象"面板,选择"全局"选项,如图 12-50 所示。

步骤 08 用与上面同样的方法，再添加一个"爱心"选项卡中的"爱心泡泡"特效，在特效轨道调整其位置和持续时长，并将特效的作用对象更改为"全局"，如图 12-51 所示。

图 12-50 图 12-51

扫码看教学视频

12.2.7 导入封面图片

除了选取视频画面作为封面，还可以导入其他的图片并添加相应的模板作为封面。下面介绍在剪映 App 中导入图片制作封面的具体操作方法。

步骤 01 返回到主界面，在视频起始位置点击"设置封面"按钮，如图 12-52 所示，进入相应界面。

步骤 02 切换至"相册导入"选项卡，即可进入"照片视频"界面，选择要导入的封面图片，如图 12-53 所示。

步骤 03 执行操作后，进入相应界面，①在这里可以调整图片的显示区域；确认无误后，②点击"确认"按钮，如图 12-54 所示，即可成功导入封面图片。

步骤 04 点击"封面模板"按钮，如图 12-55 所示。

图 12-52

图 12-53

图 12-54

图 12-55

步骤 05 弹出相应面板,①切换至"美食"选项卡;②选择合适的封面模板,如图 12-56 所示。

步骤 06　①在预览区域选择上方第 1 个文本；②在弹出的面板中点击 按钮，如图 12-57 所示，即可进入文本编辑面板。

图 12-56　　　　　　　　图 12-57

步骤 07　①修改文字内容；②在"字体"选项卡中选择相应字体，如图 12-58 所示。

步骤 08　①切换至"气泡"选项卡；②选择合适的气泡样式，如图12-59所示。

图 12-58　　　　　　　　图 12-59

步骤 09 在预览区域调整文字的位置和大小，如图 12-60 所示。

步骤 10 用与上面同样的方法，修改其他文本的内容，并在预览区域调整它们的位置和大小，如图 12-61 所示。

图 12-60 图 12-61

步骤 11 点击"保存"按钮，如图 12-62 所示，即可保存制作好的封面。

步骤 12 点击"导出"按钮，如图 12-63 所示，即可导出制作好的视频。

图 12-62 图 12-63